徐渭——

禪眼觀青藤大寫意畫

蘇原裕 著

截斷中流
——為《徐渭——禪眼觀青藤大寫意畫》序

禪令人著迷，古代多少禪師雲水江湖，芒鞋踏破天涯路，只為求一個「悟」，了脫生死。禪之體驗使歷代多少文人雅士，舞文弄墨，只為一個不落言詮，盡得風流。禪迷人，不只東方，連西方人亦趨之若鶩，不論了得生死與否，只圖個沾個禪邊，一切皆趣味盎然。

禪之於人，正如日常生活中之人，每於瞬間有得，卻又於瞬間有失，瞬間得之極少，時時枉然，一生數十年光景，茫然於萬古。禪者得生死一如，萬古一燈長明，一掃時空，生機盎然，不繫於物。

禪者乃參禪之人，禪僧自然是參禪之僧人。然而，人人言參禪，卻不知參禪為何故，人人想參禪，卻極少人能悟道。然者，何謂「參禪」？禪畫為何？今人樂言禪畫，喜擬禪趣，既然為禪，豈在畫上，既已為畫，等同言詮，皆落第二義，挫斷舌頭，只是座木塔。

徐渭字文長，號青藤，別號眾多，箇中天池老人乃眾人通曉之號。青藤早慧，通《大學》，惟天性不羈常規，雖早年了了卻以天性狂放，屢試不第，功名以生員於始終。為謀稻粱，開帳授徒，後入剿倭名臣胡忠憲賓幕，出奇謀以平亂；胡氏上瑞物，文長為青辭，天顏大開，賞賜頗豐。

　　世宗乾綱獨斷，胡氏以嚴嵩之附逆為言官糾彈，釋而復捕，上書自辯，帝不聞，終自刃於獄中。文長因胡案入獄，駭而數次自害而得救；往後狂顛，疑繼室失貞，撻殺之，入獄，遇大赦得免。此後文長遊歷諸方，著述駁雜，舉凡莊老、釋典皆另立新說，醫卜兼通，註解傳郭璞《葬經》，正所謂通於世出世入之學，又旁及陰陽五行奇遁之法。傳統文士專務四書五經，終身委身科考，皓首窮經，一朝登科，寒窗苦讀盡皆釋然，龍門魚躍，擠身廟堂，大孝者顯揚父母也。

　　然者文長乃出格文士，文采跌宕而無法羈抑，孔子所謂狂狷者或許如斯。其專精於書、詩、文、畫，明代祝枝山為書壇推為草書祭酒，傳承儼然出自孫過庭《書譜》。論文長書者，言其醉心於懷素、張旭。文長自詡諸藝之成就，書法第一，次為詩，後為文，畫乃殿軍。然文長畫業偉然奇哉，使石濤、八大稽顙，揚州八怪伏首，寧為門下走狗，畫風大盛於後世。

　　文長筆墨恣意揮灑，於「荷花」上題「一束出泥香，已覺醉紅塵」，五濁劣土之荷香，足使紅塵俗子心醉。公安三袁之袁宏道以「文長喜作書，筆意奔放如其詩，蒼勁中姿媚躍出。」（〈徐文長傳〉）蒼茫中搖曳生姿。文長言書以「勢」為宗，排山倒海，莫之能禦。

　　文長大難後，貧困而嶙峋傲骨，不趨權貴，畫世俗富貴之牡丹，蓬頭垢面，風采熠熠而難掩，題詩有：「墨中遊戲老婆禪，長被參人打一拳；沛下胭脂不解染，真無學畫牡丹緣。」自言墨戲如拖泥帶水，不見待於禪者，棒打喝斥，不解胭脂渲染，與俗世燦爛繁華之牡丹花無緣矣！「五月蓮花塞浦頭，長竿尺柄插中流；縱令遮得西施面，遮得歌聲渡葉否。」巧用王獻之渡頭接愛妾桃葉渡河故實，桃葉懼船擺盪，獻之以詩相慰，「歌聲」者乃桃葉相和之歌也。此外又有「若耶溪上好風光，無人折取獻吳王；

西施一病經三月，數問荷花幾許長。」文長詠荷詩參雜鄉俗俚語，又近禪家偈語。爾後八大山人〈荷上花歌帖〉有言：「河上花，一千葉，六郎買醉無休歇。萬轉千回丁六娘，直到牽牛望河北。欲雨巫山翠蓋斜，片雲卷去昆明黑。饌而明珠擎不得，塗上心頭共團墨。……」八大詩歌跌宕不羈，民俗歌謠兼容禪偈，令人難望其始末。言文長者，豈能不言其詩歌之本意。尤以文長生於陽明心學鼎盛之世，儒釋道交會，儒者有道氣，間涉禪風，陽明以儒士參禪而有安邦定國之功，後專究心學，門徒頗多赤手搏龍之輩。文長為時流，卻為時風之異類！

禪畫者乃素稱繪畫受禪思想影響之謂也。實者，禪畫乃近人之稱謂，董其昌自稱其畫室為「畫禪室」，乃以視覺繪畫如言語之公案，以畫參筆墨之法，故曾有「參」「臨」古畫得「一宿覺」。此「覺」者開悟之意也，實非生命之真悟，乃筆墨之悟也。

據載，徐渭皈依玉芝禪師。玉芝禪師剃染之前，博覽群書，為陽明弟子，得其良知之旨要，爾後出家依止於夢居禪師。夢居禪師住錫金陵碧峰山，玉芝呈詩，師不可，疑而問之：「如何得不落人圈繢。」師打一掌曰：「是落也？是不落也？」玉芝當下悟道。明代禪法嚴峻，臨濟打殺聖俗，雄風依舊。玉芝禪師於嘉靖中隱居杭州莫干山麓之天池山巔，古天池下方建有天池禪寺。玉禪師遁隱於此，大興宗風，四方偃然，昔日陽明門下龍溪王畿亦挨拶參究。玉芝坐化於嘉靖癸亥(1563)，此時文長尚於胡宗憲幕下，意氣洋洋。故知，文長參究玉芝乃於己身遭難前，尚於名利場中。文長之天池老人號，乃追憶其昔日參究天池山幾番生死逼勒之因緣，或緣於幼時庭院之小池乎。吾人以為，究其終身之際遇無常，醉心名利場中，雖血戰玉芝禪師機下，卻依然迷乎生死，此乃其殊緣哉！

文長倖免，獄後遊歷四方，身心劇變，雲水於南北山川，書

詩文畫兼擅，正有「一個南腔北調人」，任舉一物皆不似也。有明一代，有謂草書始於青藤，或過譽有之，然青藤以草書入畫，筆勢奔馳飛躍，險中如履平地，水濺墨開，一生遭遇盡付筆端，詼諧唐突，說盡多少人間辛酸。

本書作者嫻熟禪宗公案，隨手能舉徐渭作品與禪宗公案，間論題畫詩句，印證青藤所學，尤以中歲棄道入釋之世緣，值得玩味再三。論青藤者，皆言其為文人畫，然而，鮮有人如原裕兄直言，「以禪意入畫，以畫示禪境」，此書為文長繪畫成就另闢蹊徑。如讀此書而輕慢者，如禪者所言：「毒蛇橫古道，踏著乃知非，佛也作不得！」

原裕兄請序於我，豈知我身在萬丈紅塵裡，終日扯弄葛藤，只差那當下団地一聲。文長畫，禪畫乎！禪相乎！禪趣乎！禪境乎！豈知觀畫當如觀那話頭！看那荷花未開之本來面目，不思量，不作意處，就那麼生！咄！

亞洲大學現代美術館館長　潘襎

序《徐渭——禪眼觀青藤大寫意畫》

　　民國 102 年筆者在法鼓文理學院佛教學系博碩士班，開授了「佛教藝術史專題研究」課程，內容講授了宋元明清等中國近代佛教藝術史，包括繪畫、雕塑、建築、工藝等諸項。當年，蘇原裕仁棣就讀法鼓佛教學院碩士班，選修筆者開授的課程，對於繪畫史、禪畫史，特別有心得，課後的報告，以〈佛陀左手握執衣角造像源流與發展之探討〉為題撰稿，十分用心。其後在就學年間，先後又撰寫了〈試探討漢代考古遺跡中可能的「佛教成分」〉、〈北朝佛教造像碑與佛教之本土化迹象初探——以台北歷史博物館藏之張解等造佛七尊像碑為例〉、〈試論分身佛瑞像——從黑水城出土之雙頭佛像談起〉、〈試論宋元時期禪畫特質〉等有關佛藝及禪畫之論文，並加以發表。

　　蘇仁棣於法鼓畢業後，至佛光大學佛教學院就讀博士班，專攻禪畫領域，畢業後，出版了《因陀羅禪畫的研究—以寒山拾得繪畫為核心》，並於去年受聘於華梵大學佛教藝術系研究所，開授了一門「禪畫研究」課程，授課之餘，仍心撰述。本書以《徐渭——禪眼觀青藤大寫意畫》為題，起筆於去年初，內容主旨在討論明代後期畫家徐渭一生的經歷，與繪畫風格。書中共分六章，第二章，首先追溯徐渭所處的時代背景、生長環境。第三章，介紹徐渭自幼少至晚年生平事蹟的大要。第四章，正式進入徐渭的宗教信仰與繪畫世界，共占篇幅之一半。

　　第五章，是本書的主軸，共計 47 頁，約為全書總篇幅的二分

之一。本章討論徐渭的畫蹟作品，就畫作的題材，計分二節敘述，第一節討論人物畫與山水畫。列舉出 14 幅畫作，其中除了 8 幅為徐渭本人的作品外，另又舉出元代管道昇、南宋樗楷、玉澗，以及具無準禪師題贊的佚名繪畫等 4 幅前人作品，自畫風、用筆、架構加以比對，可看出是影響徐渭畫作的前緣。

第二節討論花卉、蔬果畫，作者舉出了 32 幅圖例，題材包括荷花、梅花、牡丹、葡萄、石榴、芭蕉、竹石、枯木、菊花等，其中舉一幅元代溫日觀及兩幅同時代的畫人沈周與陳淳的作品，作為比對，其他均為徐渭本人的畫作，但每幅圖之運筆，均承襲了南宋至元以下的簡筆風格，再加上畫中的墨書題款，充分呈現了晚明文人畫的禪風。

就作者所舉徐渭的水墨畫作，整體而言，具備了幾項特色：

一者，就每幅畫作的構圖而言，沿襲了元代以下，簡易的畫風，畫幅中景物所占面積不大，餘白甚寬廣，可追溯至南宋時代角邊構圖的山水畫的源流，也表達了禪家空靈的意境。

二者，就畫作的用筆而言，所畫題材，包括人物、花卉、岩石、屋宇等等，其外框線條、墨色無論濃淡，大多以濕筆勾勒為主。若是景物的整體，如竹葉、荷葉、奇石、山嶺、屋頂、河岸等，其用筆大都以側鋒快筆橫掃，墨色由濃而淡，或僅以側鋒筆快速點染而成朵朵葉片，此種快筆的作風，也呼應了南禪頓教的傳承宗風。

三者，就畫作的用色而言，所有畫作幾乎全以水墨畫為主軸，僅有運筆粗細與墨色濃淡的差別，雖名曰：「墨分五彩」，但歷代水墨畫的傳承中，畫中不染任何胭紅紫姹，沒有紅澄藍靛。此僅以黑白素雅的畫作，正是彰顯禪人修行的本來面目。

四者，就畫作題材而言，作者所標明的「人物畫」例，是包含了觀音畫，以及民間各階級的人物，有男女老少之形象，有行

住坐臥之姿態。此多樣的造型，應是反映了明代各個階級的社會生活。而所舉「山水畫」例，則有遠離塵囂、遺世獨立、心靈與山水結合等的道釋思想。至於「花卉、蔬果畫」例，多取材元代以下文人寓意節操的四君子畫，加上寓意出汙泥而不染的荷花，至於石榴，芭蕉、葡萄、牡丹等，是徐渭的就地取材，也是當時文人畫常見的畫題。整體而言，取材多數是繼承元明時代以下文人畫題，是寓意個人節操與心靈取向。

五者，就畫作的題款而言，本書所列徐渭畫作，多達 26 組，超過 30 幅，除了前段數組未見討論畫上題款外，自圖 5 以下，幾乎每幅均有題款，並加鈐印。本書作者亦很仔細地加以登錄原文，並細加討論其意涵，以增添理解並界定每一幅畫作的意境。題款中多列以五言或七言的絕句或律詩，有行書、草書、楷書等不同字體，是徐渭在詩句文學與書法字體的另一造詣的呈現。

以上特色，可以認定與白陽陳淳齊名的晚明畫家青藤徐渭，其文學造詣與繪畫成就，為中國繪畫藝術史上，建立了不朽的地位。

蘇仁棣蒐集數百種徐渭相關文獻資料，費時經二年，仔細討論徐渭一生生平事蹟及畫作，用力甚深，巨細靡遺。將傳統歸類為文人的畫師，再增添其對意境的深入、文學的造詣、禪學的體認等，是開拓了另一研究領域，值得肯定。

茲值蘇原裕仁棣，用心撰述完成的《徐渭──禪眼觀青藤大寫意畫》一書，即將付梓，本人先睹為快，謹表祝賀，是為序。

中國文化大學史學研究所

法鼓文理學院佛教學系　教授　陳清香

中華民國 111 年 11 月 13 日

自序

　　禪畫盛行於南宋、元時，因被文人士大夫批評、排斥，嫌惡其「粗惡無古法，誠非雅玩」、「僅可供僧房道舍，以助清幽耳」，到了元末、明初楚石梵琦禪師之後，已罕有所聞了。明初浙派以戴進為首之文人畫大興，而後吳門畫派繼之。一百多年間，出了不少繪畫名家，諸如：戴進、吳偉、藍瑛、沈周、文徵明、唐寅、仇英、陳淳、謝時臣、沈仕、陳鶴等畫史有載之名家。雖然此等之畫家，均名列文人畫家之屬，然其中如沈周、陳淳之畫，風格偏屬「逸格」，尤其是彼等之花卉蔬菓類畫，為所謂之「寫意風格」，此風格影響徐渭甚巨。

　　徐渭之繪畫無師承，但他身邊不乏繪畫大家之師友，長年的觀之、摹之久而自能畫，尤其是其嘗自言：「吾書第一」，彼以（狂草）書入畫，也由於徐渭之無師承，使得其畫之風格自由、自在、無定限；更由於其個性孤傲、狂狷，其畫更是狂放、瀟脫。旅美高居翰教授言其：

> 「狂放的筆勢和自由的水墨揮灑，早已毫無形象可言。有些段落如果分開來看，根本看不出其代表何物。如徐渭的山水與人物，筆墨的揮灑在整個意象中只具有暗示作用，而其暗示性則是部份源自於觀者對那些形象看起來很類似，但筆法卻較傳統的畫作的無意識記憶。」

其所繪之山水，筆意縱橫、不拘繩墨；所畫之人物亦簡潔、生動。其筆法奔放、簡練，墨法乾筆、濕筆、潑墨、破墨兼用。筆意奔放、蒼勁中姿媚躍出、風格灑脫，恣情洋逸，自成一家，開展出一派「水墨大寫意畫」，影響自明末、清代以至於民國近現代。

徐渭承襲了梁楷之「減筆」、「潑墨」、牧谿之「隨筆點墨、意思簡當、不費妝飾」、倪雲林之「逸筆草草」，打破了人們對於自然界之物象的固有形象之認知，創造出一種抽象之感知──「舍形悅影」。更由於徐渭的學佛習禪，彼自謂其「半儒半釋還半俠」、「往從長沙公（季本）究王氏宗（陽明心學），謂道類禪，又去扣於禪，久之，人稍許之。」言其糅和了儒釋道三家，尤其自詡其學禪有得，陳傳席教授也同意云：「徐渭之禪學的功力為當時人所公認。」

縱然如此，大家一定還是非常得好奇：到底徐渭有無開悟？其開悟之程度如何？依筆者之觀察、理解是：徐渭是有所開悟，但尚未徹悟。大凡習禪之人皆知，每一個人在修習的過程中，均會有無數次的小悟，甚至於偶有大悟，然而要徹悟則需看其根器及機緣了，徹悟之後還需一段長時間的保任（保持任運），才算得上真正的徹悟，行住坐臥時時皆以「平常心是道」，才能成師作祖，徐渭絕無到此境界。他因一生困頓、坎坷，心存不平、怨恨，但因習禪有得，時而能藉由詩、酒、書、畫之宣泄，而「放下」此不平之心，「放下」就是一種禪境。然而並非徐渭之每一幅「水墨大寫意畫」均具有禪意、禪境，他的畫也有一部分是為鬻畫換米而作的，帶著無奈與幽怨；一部分是為應酬償酒而作的，有著

市井之氣;但也有相當一部分是具有禪意、禪境之畫作,觀者須別具一隻眼——「禪眼」,來揀擇、觀看!

　　一直以來大家皆以文人畫、水墨畫、寫意畫的視角,來探討、觀看徐渭的「水墨大寫意畫」,研究他的筆法、墨法;甚至他的生平——神童、叛逆、落魄、發瘋、殺妻、入獄;並拿他的精神分裂、自殘來與西方荷蘭畫家梵谷(Vincent Willem van Gogh, 1853-1890, Dutch)作比擬。然而在徐渭之「水墨大寫意畫」中,有很多是「以禪意入畫、以畫示禪境」的禪畫。本書將以禪的視角,來分享筆者觀看徐渭畫中之禪意、禪境之感受,並略述其畫中之禪意與禪境。然而禪意為不可說、禪境為不能狀,僅能請觀者自行意會!

目次

圖目次

第一章　緒論

　　我國文人水墨畫始於〔唐〕王維（699-759），[1] 王維在論山水畫時云：「夫畫道之中，水墨最為上，肇自然之性，成造化之功。或咫尺之圖，寫百千里之景。」[2] 又〔唐〕張彥遠（?-?，活動於中唐之時）在《歷代名畫記》中亦云：「余曾見（按：王維）破墨山水，筆迹勁爽。」[3] 此中云「水墨」、「破墨」皆是指以黑白水墨來作畫，著重「墨法」，[4] 輕乎勾描填色。此水墨畫雖無上彩，僅用白紙（或素絹），以黑墨來作畫，然墨分五色——濃、淡、乾、溼、焦。[5]《歷代名畫記》云：「運墨而五色具」、[6]「用墨色，如兼五采」；[7] 又〔五代〕荊浩更在其《筆法記》中特別將「墨」提出來講：「墨者，高低暈淡，品物淺深，文彩自然似，

1　參見：董其昌（1555-1636），《畫禪室隨筆》卷二：「文人之畫，自王右丞始。其後董源、僧巨然、李成、范寬，為嫡子；李龍眠，王晉卿、米南宮及虎兒，皆從董巨得來。直至元四大家。黃子久、王叔明、倪元鎮、吳仲圭，皆其正傳。吾朝文、沈，則又遙接衣缽。」，頁：151。

2　參見：王維，〈山水訣〉，頁：30。

3　參見：張彥遠，《歷代名畫記》，第十卷，頁：117。

4　參見：荊浩（855?~915?），《筆法記》：「一曰氣，二曰韻，三曰思，四曰景，五曰筆，六曰墨」，頁：449-454。

5　亦有加入白（紙之底色）稱六色。

6　參見：張彥遠，《歷代名畫記》第二卷：「夫陰陽陶蒸，萬象錯布，玄化亡言，神工獨運。草木敷榮，不待丹碌之采；雲雪飄揚，不待鉛粉而白。山不待空青而翠，鳳不待五色而綷。是故運墨而五色具，謂之得意。意在五色，則物象乖矣。」，頁：23。

7　參見：《歷代名畫記》第九卷：「用墨色，如兼五采。」，頁：115。

非因筆。」[8] 王維作畫又把詩境融入畫中，〔北宋〕蘇軾（1036-1101）評之曰：「味摩詰之詩，詩中有畫；觀摩詰之畫，畫中有詩」[9] 開展出中國之文人水墨畫蓬勃發展之時代。[10]

　　〔唐〕朱景玄（生卒年不詳，活動於武宗會昌時期）於其《唐朝名畫錄》序中云：「…張懷瓘（?-?，活動於開元年間）《畫品》斷神、妙、能三品，定其等格上、中、下，又分為三。其格外有不拘常法，又有逸品，以表其優劣也。」[11] 到了北宋之時黃休復（?-?，活動於北宋咸平年間）更把逸品（逸格）提高為第一，神妙品次之，云：「畫之逸格，最難其儔，拙規矩於方圓，鄙精研於彩繪，筆簡形具，得之自然，莫可楷模，出於意表，故目之曰逸格爾。」[12] 到了南宋之時，此種畫不拘常法、形在「似與不似」之間的文人畫已蔚然成風，即如南宋畫院中之畫師馬遠（1160-1265）、夏圭（?-?，約與馬遠同時）、梁楷（?1150-?1210，南宋寧宗嘉泰 1201-1204 時任畫院待詔），也展現出文人畫之畫風。「馬一角、夏半邊」則以大塊之留白，來表達出素簡、淡泊、枯寂之意境，[13] 而梁

8　參見：荊浩，《筆法記》，頁：449-454。
9　參見：蘇軾，《東坡志林》，卷五，頁：47。
10　雖如此，但文人畫始於何時，仍有異議，黃河濤在《禪與中國藝術精神的嬗變》中云：「如從內在審美意識來看，濫觴於六朝，宗炳的《畫山水序》是其標誌。以外部筆墨形式來看，認定唐代王維為其鼻祖。若從文人畫的內在意識和外部筆墨形式的統一來看，北宋蘇軾開其先河。」詳見黃河濤，《禪與中國藝術精神的嬗變》，頁：292-293。
11　參見：朱景玄，《唐朝名畫錄》，頁：393。
12　參見：黃休復，《益州名畫錄》，頁：1377。
13　馬夏二人，在中國之繪畫史上，被董其昌列為北宗院體畫派（見《畫禪室隨筆》卷二，頁：151。），然彼二人在日本則被奉為禪畫家。

楷之「減筆畫」、[14]「潑墨畫」[15] 則開展開了中國繪畫之輝煌另一頁——禪畫。

　　禪畫在宋元時期蓬勃的發展，知名者有梁楷、牧谿（?1210-?1270）、玉澗、[16] 因陀羅（?1275-?1335）、[17] 顏輝（?-?，活動於宋末元初時）及許許多多的佚名之禪畫家。[18] 彼時禪畫之盛，甚且外銷、傳播到高麗、日本，於十七、八世紀在日本大放異彩，產生了白隱慧鶴（1685-1768）、東嶺円慈（1721-1792）、仙崖義梵（1750-1837）等著名之禪畫家。然而禪畫在中國宋、元之時，

[14]　「減筆」首見：〔元〕夏文彥（?-?，活動於元末）《圖繪寶鑑》卷四：「梁楷東平相義之後，善畫人物、山水、道釋、鬼神。師賈師古，描寫飄逸，青過於藍。嘉泰年畫院待詔，賜金帶，楷不受，挂於院內。嗜酒自樂，號曰：梁風子。院人見其精妙之筆，無不敬服，但傳於世者皆草草，謂之減筆。」，頁：287-288。

[15]　潑墨畫非始於梁楷，唐時之王洽（?-805，亦名墨）即有了，（然張彥遠並不認同此種畫法，云：「…不見筆蹤，故不謂之畫。如山水家有潑墨，亦不謂之畫，不堪傚效。」參見：《歷代名畫記》卷二，頁：24。），然而傳為梁楷之〈潑墨仙人畫〉則被視為經典之作。

[16]　據史書記載，南宋時玉澗至少有四人：孟玉澗、彬玉澗、玉澗若芬、瑩玉澗，據日本，《松齋梅譜》中記載，此處所言之玉澗應為玉澗若芬，乃天臺僧人。詳見：東京國立博物館監修，《宋元の繪畫》，〈圖版解說〉，頁：34。
　　〔明〕朱謀垔（1584-1628），《畫史會要》卷三，云：「若芬（生卒年不詳，宋末元初畫僧），字仲石，婺州曹氏子，為上竺寺書記模寫雲山以寓意，求者漸眾，因謂：『世間宜假不宜真，如錢塘八月潮、西湖雪後諸峰，極天下偉觀，二三子當面蹉過，卻求玩道人數點殘墨何邪？』歸老家，山古澗側流蒼壁間占勝，作亭扁曰『玉澗』，因以為號，又建閣對夫容峰，號『夫容峰主』。嘗自題：『畫竹雲，不是老僧親寫，曉來誰報平安？』」，頁：33-34。

[17]　參見：蘇原裕，《因陀羅禪畫的研究——以寒山拾得繪畫為核心》，頁：102。

[18]　禪畫可上朔至五代之貫休（禪月和尚，832-912）、石恪（?-?，活動於五代末至北宋初）。

因文人、士大夫之嫌惡、批評其為「不費妝飾，但粗惡無古法，誠非雅玩。」、「僅可供僧房道舍，以助清幽耳。」[19] 及至於明初之時，終至於沒落，禪畫之畫作也因此而殆半佚失。現今所留存之宋元鼎盛時期的禪畫，多是因為流傳到日本而被保存下來的。

　　明初禪畫之沒落，文人畫「浙派」、「吳派」之興起。畫史多將戴進（1388-1462）、吳偉（1459-1508）、藍瑛（1585-1664）稱為浙派之早、中、晚期三大巨匠，明代初葉浙派的形成與發展，與朝廷之間有著密切的關係，來自南方浙、閩地區的畫家們，在皇室貴族和民間富豪的贊助下，遊走於中央朝廷與地方官府之間，透過彼此之間相互的觀摩、交流，學習並融合了古今各畫派之技法，形成了後世所稱之「浙派」。戴進於宣德年間，供俸於宮廷畫院，他的畫集諸家之大成，自成一家之風，畫風瀟灑脫俗、縱放自如，晚年回鄉定居杭州，潛心畫藝、思想變新，集院體畫與文人畫於一身，被譽為院體第一手、行家第一人，被推為浙派之開山宗師。之後浙派由吳偉繼之，吳偉逝後，浙派仍然延續一段時間，如蔣嵩（?-?）、汪肇（?-?）、藍瑛等人。然而因浙派中

[19] 參見：夏文彥，《圖繪寶鑑》云：「僧法常，號牧溪，喜畫龍虎、猿鶴、蘆雁、山水、樹石、人物，皆隨筆點墨而成，意思簡當，不費妝飾。但麤惡無古法，誠非雅玩。」，頁：284。
　〔元〕湯垕（?-?，活動於元文宗時），《畫鑑》說：「近世牧溪僧法常作墨戲，麤惡無古法。」，頁：215。
　〔元〕莊肅（1245~1315），《畫繼補遺》卷上，云：「僧法常，自號牧溪。善作龍虎、人物、蘆雁、雜畫，枯淡山野，誠非雅玩，僅可供僧房道舍，以助清幽耳。」，收錄在《續修四庫全書・子部・藝術類》，1065冊，頁：3。
　〔明〕朱謀垔，《畫史會要》卷三：「法常，號牧溪，畫龍、虎、猿、鶴、蘆雁、山水、人物皆隨筆點墨而成，意思簡當，不費妝飾，但粗惡無古法，誠非雅玩。」，頁：32。

晚期之畫家多受當時王陽明心學末流文人畫家及禪宗之狂禪的影響，被批評為「狂態、邪學」，晚期之畫家們的因襲，及程式化之作風，形成過於草率、霸悍、刻露的畫風，造成浙派之沒落，而被以江蘇蘇州地區為主的吳派，趁勢興起、逐漸地被取代。

　　早在明代初期時，江蘇一帶已有一群文人畫家，擅長詩文、書畫，有極高的文學素養，他們的創作以筆墨情趣——墨戲之文人畫。但是當時正值浙派興盛時期，故未引起廣泛的注意。到了明代中後期，逐漸聚成了派別，且取代浙派，成為當時的繪畫主流，他們就是吳派。吳派又被稱為「吳門」，其代表人物有：開派鼻祖——沈周（1427-1509），以及文徵明（1470-1559）、唐寅（1470-1524）、仇英（1494-1552）等人。[20] 他們皆同時兼具有文人及書畫家之身分，承襲了元四家[21]之文人繪畫——逸氣的風格。在畫風上較浙派更具有文人氣——士氣，[22] 師法自然，作風內斂，構圖平實，筆墨雅逸，造形更為準確。吳門的興起，重振了文人畫，也革除了浙派末期流於粗陋之畫風，推動了明代中葉之繪畫的發展。但同樣的，傳到明代晚期，吳門在技法上失之於空洞，過分注重筆墨的堆疊、失去了水墨畫之神韻，徒具形式而無文人畫的旨趣。彼時出現了另一批改革之士，如董其昌、莫是龍（1539-1587）、陳繼儒（1558-1639）等人，形成「松江派」（又

[20] 畫史上將此四人合稱「吳門四家」。

[21] 元四大家，明代中葉時，原是指：趙孟頫（1254-1322）、吳鎮（1280-1354）、黃公望（1269-1354）、王蒙（1308-1385）四人；明末董其昌改以倪瓚（1301-1374）取代趙孟頫，形成了黃公望、王蒙、倪瓚、吳鎮四人之說法而流傳下來。他們都擅長以水墨畫山水畫，為明清及其後，山水畫家臨摹、學習的對象。

[22] 參見：董其昌，《畫禪室隨筆》卷二：「士人作畫，當以草隸奇字之法為之。樹如屈鐵，山似畫沙，絕去甜俗蹊徑，乃為士氣。」，頁：107。

名雲間派），產生了新的主流。

在松江派出現之前，吳門畫家扮演著在野士大夫、文人的角色，自由奔放抒寫情感，多以世俗生活為題材，表現出他們對俗世生活的關心，以及對社會理想的企望。吳門晚期畫家陳淳[23]「授業（文）徵明，以文行著，善書畫」，[24] 其畫風則師法沈周，然不拘於法，自成一格。從吳門前輩沈周、文徵明處，繼承了吳門藝術的精華，尤其是他的寫意花卉，脫胎於沈周。[25] 一花一葉、一墨一筆自有其疏斜歷亂之致，其用筆取法於元人，靈動質樸，能放能收，號稱為「白陽」畫派。文人畫水墨寫意花卉之畫風，經由沈周、陳淳之手，開啟出了一新局面。此灑脫、逸雅之寫意畫風，之後經由徐渭之觀摩、[26] 突破與創新，開展出一新的畫風──「水墨大寫意畫」。陳傳席[27] 云：

　　由南宋興起的禪畫到了明代，出現了新的局面，這就是大

[23] 陳淳（1483-1544），字道復，後以字行，別字復甫，號白陽，又別號白陽山人。蘇州人，能書擅畫。其祖父陳玉汝（1440-1506）與同鄉之王鏊（1450-1524）、沈周往來密切，因之有機會親近沈周及觀摩其書畫。詳見：張春記，《書藝珍品賞析　陳淳》，頁：1。

[24] 參見：《明史》卷二百八十七，《列傳》〈文苑三〉文徵明，頁：24-3159。

[25] 參見：〈書沈徵君周畫〉：「世傳沈徵君畫多寫意，而草草者倍佳。」《徐渭集》二，頁：573。

[26] 參見：〈跋陳白陽卷〉：「道復花卉豪一世，草書飛飛動似之。獨此帖既純，完又多而不敗。蓋余嘗見閩楚壯士，裘馬劍戟，則凜然若熊羆，及解而當繡刺之繡，亦頹然若女婦，可近也。此非道復之書與染耶？」，《徐渭集》三，頁：977。

[27] 陳傳席（1950 生），江蘇徐州人，生於山東，中國美術史學家、美術理論家、書畫家，中國人民大學教授兼佛教藝術研究所所長，中國美術家協會理論委員會副主任。

寫意畫。大寫意畫雖然是從禪畫直接發展而來，也仍有禪
畫的意思，但內涵已豐富得多。開拓這一局面中最關鍵的
兩個人物，一是陳淳，一是徐渭。…陳淳有開啟之功，徐
渭有振起之績，大寫意畫遂形成一股強大的勢力。[28]

　　就這樣，我國之繪畫由寫實、寫形之院體畫，在唐代時衍化
出寫神、寫意之水墨文人畫，宋元之時由文人畫之逸格衍生出禪
畫，到了明代中葉，再由陳淳開啟了「以形索影、以影索形」，[29]
之寫意畫風，再經由徐渭之開展創出「舍形悅影」[30]之水墨大寫意
畫，展開了明末陳洪綬（1598-1652）、清初之八大山人（1626-
1705）、石濤（1642-1707）、揚州八怪尤其是鄭板橋（1693-1766），
以至清末民國初年之吳昌碩（1844-1927）、齊白石（1864-1957），
乃至於近現代之黃賓虹（1865-1955）、張大千（1890-1983）、徐
悲鴻（1895-1953）、潘天壽（1897-1971）等一系列水墨畫大家來。

[28] 參見：陳傳席，《中國繪畫理論史》，〈「舍形悅影」和「不教工處是真
　　工」——徐渭論畫〉，頁：158。
[29] 陳淳題《末花圖冊》中云：「『以形索影、以影索形』，模糊到底耳。」，
　　參見：卞永譽《式古堂書畫匯考》畫卷卷五〈白陽墨花圖並題冊〉。轉引
　　自：陳傳席，《中國繪畫理論史》，〈「舍形悅影」和「不教工處是真工」
　　——徐渭論畫〉，頁：151。
[30] 參見：〈書夏圭山水卷〉：「觀夏圭此畫，蒼潔曠迥，令人舍形而悅影。
　　但兩接處，墨與景俱不交，必有遺矣。惜哉！雲護蛟龍，支股必間斷，亦
　　在意會而已。」《徐渭集》二，頁：572-3。

第二章 徐渭所處之時代與環境

　　明代的政治制度特色，是君主集權及特務治國。開國之初，太祖與成祖雖一人大權獨攬，然因其英明、能幹，勵精圖治，國勢強盛，南北方邊境安寧，社會安定，民生經濟繁榮。但到了中葉之初，皇權旁落，世宗皇帝（嘉靖）甚至多年不上朝，權臣與宦官勾結，行政、監察系統失衡，文官體制僵化，國力大為削弱。對外有「南倭北虜」，南方有倭寇擾境、北方有俺答犯邊；國內之社會則官豪勾結，欺壓百姓，徐渭就生長在這種環境之中。

第一節 明代之政治制度

　　明代的政治制度，特色是君主集權及特務治國，宰相制度被廢除，設置廠衛監控臣民。明代初期沿襲元代之制度，洪武（1368-1398）元年，設中書省為行政中心，不設置中書令，但置左、右丞相，之後改為左、右相國。由中書省統領六部——吏、戶、禮、兵、刑、工六部。洪武十三年（1380），相國胡惟庸（?-1380）謀反被誅之後，太祖（1328-1398）便罷中書省，廢去相國一職，並令子孫不得復立。將中書省之權分歸屬於六部，僅存中書舍人一職。自此，六部直接向皇帝報告，相權與君權合而為一，皇帝大權獨攬，施行行政權、監察權、軍權三權分立之體制，後期監

察權又被廢止，政治體制失衡，國勢逐漸衰敗。太祖後於洪武十
五年（1382），仿宋代之殿閣制設立內閣。早期內閣只是皇帝之
顧問，等同今日之秘書處或幕僚機構，一切奏章的審批，皆為皇
帝一人的專權親批。文人士子由科舉殿試時文才出眾者，可進入
翰林院，給予博覽群書之深造機會。翰林院為政府官方最高學術
機構，地位相當重要，在朝廷中有相當大的影響力。於翰林院中
傑出之人才，將可被任命為大學士，大學士原為皇帝之文學侍從
官，供職於文淵閣（俗稱內閣），內閣大學士通常為三至六人，
其職責為替皇帝撰擬詔誥、潤色御批公文，而大學士沒有實際參
決之權力。[1] 到了仁宗（1378-1425）洪熙（1425，僅一年）、宣宗
（1399-1435）宣德（1426-1435）時期，大學士皆被任命為太子
之經師，太子即位之後，具有皇帝之師的身分，因此地位極受尊
崇。宣宗時期，朝廷之大小事，宣宗均諮詢大學士楊士奇[2]而批定。
自此，內閣的權力大增，到世宗（1507-1567）嘉靖（1521-1567）
朝中期，夏言（1482-1548）、嚴嵩[3]等執掌內閣，地位顯赫，一人
之下萬人之上，權傾朝野、壓制六部公卿，雖無宰相之名，卻有
宰相之實。

依照明代之官制，內閣大學士皆以宿儒大德、朝中要臣擔任
輔政（皇帝之顧問），早期只是照著皇帝的旨意寫出，稱為「傳

[1] 詳見：黃仁宇（1918-2000），《萬曆十五年》，頁：23。

[2] 參見：法鼓人名資料庫。楊士奇（1364-1444）明朝內閣首輔、兵部尚書
兼華蓋殿大學士，與楊榮（1371-1440）、楊溥（1372-1466）共稱「三楊」，
是仁宣之治的締造者之一。曾經參與編撰《明太祖實錄》、《明仁宗實
錄》、《明宣宗實錄》、《歷代名臣奏議》、《文淵閣書目》、《三朝聖
諭錄》等，並著有《東里文集》。

[3] 參見：法鼓人名資料庫。嚴嵩（1480-1567），字惟中，號介溪，江西分宜人。
專國政達 20 年之久，為中國歷史上著名的權臣之一。著有《鈐山堂集》
40 卷。

旨當筆」，權力及地位遠不及之前的宰相，官品也僅為正五品。宣宗朝時，由於楊溥、楊士奇、楊榮等三楊入閣，宣宗特准內閣在奏章上，浮貼以條旨述己見，稱為「票擬」，又授予宦官頭子司禮監「批朱」。如此，首輔大學士大權在握，有如同以往的丞相，但必須與宦官（司禮監）合作，才能攬大政，例如首輔大學士張居正[4]結合司禮監宦官頭子馮保。[5]宣宗朝時又授予司禮監「票擬」之權，於是開啟明代中、末葉宦官專權。

　　另，明代實行嚴苛的特務統治。為對全國官吏的嚴厲監視，太祖時設立特務機構——錦衣衛，成祖（1360-1424）又於永樂年間（1402- 1424）設立東廠，憲宗（1447-1487）於成化年間（1465-1487）再設立西廠，皆由宦官統領。武宗（1491-1521）更於正德年間（1505-1521）還一度設有內廠。錦衣衛設於洪武十五年，直接由皇帝指揮，可以逮捕任何人、進行不公開之審訊。成祖於永樂十八（1420）年設立東廠之後，錦衣衛權力受到制衡。東廠之成立，是成祖為鎮壓政治上反對之勢力，位於京師東安門之北故名之為東廠。其主要職責為監視政府百官、地方貴族名流、學者士子等。並將監視結果直接向皇帝匯報，對於地位較低層級的政治反對者，東廠可以直接逮捕、審訊；而對於政府高官或皇親貴族的反對者，東廠需得到皇帝的授權後，才能夠對其執行逮

[4]　參見：法鼓人名資料庫。張居正（1525-1582），明代政治家、改革家。嘉靖二十六年（1547）進士，由庶吉士至翰林院編修。曾上〈陳六事疏〉，聲明自見。穆宗時與高拱並相，神宗時代拱為宰輔。飭吏治，整邊備，綜核名實，為相十年，帝禮之曰「元輔張少師先生」。卒贈上柱國，諡文忠。後為張誠所譖，家籍沒。有《張文忠公全集》。

[5]　參見：法鼓人名資料庫。馮保（1543-1583），明代太監。嘉靖時為秉筆太監，穆宗崩，馮保假傳遺詔，與高拱同為顧命大臣。後與張居正結為朋黨。隆慶間，石塔寺僧小會首發願募修五臺大寶塔，至京師叩馮監。初許之，後不予，僧每諷其事，後遭逮下獄而死。既死，而時時入馮保夢中，以為患。

捕、審訊。東廠由宦官擔任提督，通常以司禮監、秉筆太監位居第二、第三者擔任。內廠設置於武宗朝時，首領為宦官劉瑾（1451-1510），劉瑾伏誅之後，內廠與西廠同時被廢，但還保留著東廠。

明代於中央設置吏、戶、禮、兵、刑、工六部，最初在每部設尚書、侍郎各一名。胡惟庸案之後，太祖廢丞相，並取消中書省。六部因此得以提高至直屬皇帝。每部設尚書一名、兩名侍郎。其中禮部主管教育，以及祭祀、外交等事務；吏部主管文官之陞遷事務；戶部主管財政、土地及人口，官員最多；兵部主管國防、兵事；刑部主管司法事務，具有刑事案件的審判權；工部主管公共事務建設，地位較低。其中以禮部與吏部二部最為重要。

明代另有設五寺包括大理寺、太常寺、光祿寺、太僕寺、鴻臚寺。大理寺、刑部及都察院合稱為「三法司」，其職權相當於今日之最高法院。大理寺設大理寺卿，為九卿之一。其餘四寺之卿，職位較低。太常寺負責祭祀；光祿寺負責喜慶宴會；太僕寺管理馬匹、驛站；鴻臚寺則負責外賓之接待。

在洪武十三年以前，襲用元代之監察制度，設御史台，內設左、右御史大夫各一人。洪武十三年之後，太祖廢掉御史台。洪武十五年，重設新的監察機構──都察院。都察院下設有監察御史若干人，分巡全國各地方，為十二道監察御史。每道有監察御史三至五名。監察御史平時駐在京師，有事銜命帶印出巡，事畢回京繳印覆命。

其餘尚有三公：太師、太傅、太保。此等官職僅為虛銜，通常是用於授予功勳大臣以示榮耀。太保和太傅是太子之師，而太

師則是皇帝之師。另有少師、少傅、少保分別是他們的副職司，稱三孤，少師最尊，少傅次之，少保為末，職位次於三公。至明代列為從一品，但亦僅為榮銜，無職權及員額之配置。胡宗憲即因抗倭有功，官拜少保。

宦官有宦官之衙門，包括司禮監、內宮監、御用監、司設監、御馬監、神宮監、尚膳監、尚寶監、印綬監、直殿監、尚衣監、都知監。其中以司禮監最為重要，其提督太監主管宮內一切宦官禮儀刑名，而秉筆太監則在宦官極端擅權之朝時，竟可代替皇帝朱批公文。彼時往往和內閣首輔大學士勾結擅政，由內閣首輔大學士示意他的親信大臣上奏本，再由他「票擬」，之後由秉筆太監代皇帝「朱批」，詔行天下。

第二節　徐渭所處之時代環境

徐渭所處之時代為明代中、末葉嘉靖（1522-1566）、隆慶（1567-1572）、萬曆（1573-1620）初年，政治腐敗、社會環境動亂與思想新舊雜陳。彼時外有北方的韃靼（蒙古族）俺答（阿勒坦）‧稱汗犯邊，於北方邊境薊遼地區滋擾不斷，一次在嘉靖二十一年（1542），攻進雁門關，搗穿了山西省，兵鋒及於太原、潞安、沁州、襄垣、臨汾；風馳電掃，使得山西的人民受了很大的苦；更於嘉靖二十九年（1550）兵臨京師（北京）城下，飽掠而去，使得大明朝廷相顧失色。[6] 一直到隆慶五年（1571）「俺答

[6]　詳見：黎東方，《細說明朝》，頁：326-329。

封貢」，敕封了俺答為「順義王」，之後俺答不再擾邊，明朝的
西北方，才得以安寧。

另一方面，東南沿海江浙閩地區，自洪武年間，便開始有倭
寇的入侵，但經過朝廷之與日本幕府足利氏之交涉與賜封「日本
國王」，[7] 基本上不嚴重。但到了嘉靖之時，大批的日本流亡武士
──浪人（不屬於藩鎮的武士），勾結東南沿海之中國反海禁運
之私販、海賊，騷擾、掠奪江浙閩沿岸，成為嚴重之禍患。朝廷
在南方一方面任命胡宗憲[8] 為總督，起用戚繼光（1528-1588）、
俞大猷（1503-1579）等名將圍繳倭寇、招安海賊，另一方面開放
海禁，最終東南沿海才得以平靖。徐渭正處於此「南倭北虜」的
動盪之時代，在南方加入了胡宗憲之幕府抗倭繳海賊，後又北遊
至宣府、遼東軍營，得見俺答汗之三娘子。

對內，明代朝廷雖中央集權，皇帝大權在握，然權臣、宦官
把持朝政，貪污腐敗，財政不能核實。嘉靖十五年（1536），嚴
嵩以禮部尚書兼翰林院學士主持重修《宋史》，他善揣帝意、尤
善寫「青詞」，[9] 取得世宗之寵信，加封為太子太保，嘉靖二十一

7　實際上日本另有天皇，足利氏在日本正氏的爵位為「征夷大將軍」，但這
　　「大明日本國王」的封號，足利氏卻毫不遲疑地接受。詳見：黎東方，《細
　　說明朝》，頁：337。

8　參見：法鼓人名資料庫，胡宗憲（1512-1565），嘉靖十七年（1538）進士。
　　歷任益都、餘姚知縣、監察御史等職。曾平苗民起義、及東南沿海倭寇，
　　聘用徐渭以定計謀，招撫汪直。三十九年（1560），世宗論擒獲汪有功，
　　擢為太子太保、都察院左都御史等職。四十一年（1562）受陸鳳儀彈劾，
　　以其為嚴嵩黨。四十三年（1564），解官歸里。隔年（1565）被捕入獄，
　　後引刃自盡，死於獄中。著有《籌海圖編》。

9　參見：〔唐〕李肇（?~?，仕於元和年間）撰，《翰林志》：「凡太清宮
　　道觀薦告詞文，用青藤紙朱字，謂之青詞。」收錄於明刊本《歷代小史》

年（1542），官拜武英殿大學士，入值文淵閣為內閣首輔。攬權貪賄，斥戮異己，專政、亂國達二十年之久，為中國歷史上著名的權臣之一，後被罷斥，徐階[10]接任內閣首輔，清算嚴嵩餘黨，時依靠嚴嵩之胡宗憲，被誣陷下獄，身為胡宗憲親信幕僚之徐渭，因而害怕被牽連而狂疾發作、數度自戕。

明代時期，選拔官員的主要途徑，沿襲自隋、唐以來之科舉制度，經過數度的變革和發展，到了明代時，科舉制度有了十分嚴密的定格。諸如科考的內容，在鄉試和會試階段，專以《四書》、《五經》來命題，考生答題之方式，有著固定的格式，稱之為是「八股文」。[11]而考試的等級，依次為鄉試、會試和殿試。鄉試每三年舉行一次（時間約在八月，又稱為秋闈）。在各省之省城舉行，應試者為各省之「生員」（俗稱為秀才），考取者稱為「舉人」，又叫舉「孝廉」。第一名為「解元」，第二名為「亞元」。會試在鄉試之次年的春天（即丑、辰、未、戌年春季，時間約在三月，故又稱為春闈）在京城舉行，由禮部負責舉辦，共考三場，每場三日。應考者需為舉人，包括已任官之舉人，赴試舉人享有公家

之十二卷，台北：臺灣商務印書館股份有限公司，1969.03，頁：2。

10　參見：法鼓人名資料庫，徐階（1503-1583）松江華亭（又稱為雲間，屬今中國上海市松江區）人。嘉靖二年（1523）進士，授翰林院編修，累官吏部尚書。嚴嵩當政為首輔，深妒之，階智足相馭，嵩不能圖。曾密疏揭發仇鸞的罪行，鸞坐得罪。外事嵩謹慎以待；又善於迎合帝意，故能久安於位。最終讓嚴嵩伏法，為民除害。卒諡文貞。著有《世經堂文集》、《少湖文集》等。

11　明、清兩代科舉考試時所規定的應考文體。文章結構分為破題、承題、起講、提比、虛比、中比、後比、大結八部分，全文對格式、體裁、用語、字數有嚴格規定。其體制源於宋、元的經義。明成化以後漸成定式，清光緒末年廢除。參見：教育百科網站：https://pedia.cloud.edu.tw/Entry/Detail/?title=%E5%　85%AB%E8%82%A1%E6%96%87。2022.08.24.擷取。

車船接駁送往，稱為「公車」。錄取者稱為「貢士」，第一名為「會元」。殿試又稱廷試，由會試後取得貢士資格之人參加，在京城之保和殿由皇帝親自主持，錄取的為「進士」，第一名為「狀元」，第二名為「榜眼」，第三名為「探花」。[12]

童子髫齡時入私塾讀書，稱為「童生」，童生經地方學官考試錄取，進入府、州、縣各級官辦學校學習之學子稱為「生員」（俗稱秀才）。生員有增生、附生、廩生、例生等，統稱「諸生」。廩膳之生員稱為「廩生」，由公家供給以膳食，補助生活，名額有限數，明初時府學為四十名，州學為三十名，縣學為二十名，每人月給廩米六斗。需經歲、科兩試名列前者，方能取得廩生，得到官學入學資格。取得生員資格，是進入士大夫階層的最基層。有了生員（秀才）資格即代表有了功名在身，在地方上受到人們的尊重，也有一些特權，諸如：免除徭役、見知縣、地方官時不用下跪、縣府不可隨意對其用刑、遇公事可稟見府縣官長等，但生員必須隨年不斷參加科考。在明清時代，生員是地方士紳階層之主要成員。通常在農村裡，農民大半是文盲，秀才則代表了讀書人、知識階層。因為他們有在地方官員前發言之特權，所以經常作為農民與官府之間的溝通渠道。地方上有了爭執，或平民要向官府陳情、投訴，通常都經過生員的出面。同時一般民眾家裡遇有婚、喪喜慶，或逢年過節，也會請村中秀才寫對聯、祭文等情事。

徐渭六歲入塾，八歲學八股文，然因個性叛逆、且愛好古文，雖被譽為天才，然因其文多不合制——八股文，直到二十歲方因

[12] 詳見：：黃仁宇，《萬曆十五年》，頁：67。

致書提學副史張公，山陰縣令方廷璽才破格錄取為生員（廩生），其後終其一生，歷經八次之應考（鄉試）皆不中。後於四十六歲因誤弒妻入獄，被取消生員之資格，終身不得再試，最後以「山人」[13]之身分而終。

隨著明王朝之衰敗，朝廷之政治亂象叢生，民間之知識分子開始對儒家「程朱理學」之信仰產生動搖。明代中葉正德、嘉靖年間，「陽明心學」隨之興起，取代了盛行於宋元時期之「程朱理學」。

「理學」起源於北宋五子：周敦頤（1017-1073）、邵雍（1012-1077）、張載（1020-1077）與程頤（1033-1107）、程顥（1032-1085）二程之學說，包含宇宙本體論、心性、義理。至南宋時朱熹（1130-1200）集其大成，號稱「理學」，主張「格物、致知」，上承堯、舜、禹、湯、文、武、周公、孔子、孟子之道統，下接北宋五子之學說。同時期之陸九淵（1140-1193）倡「心學」，與朱熹有異議，遂有南宋淳熙二年（1175）的「鵝湖之辯」，彼批評朱熹的學說過於支離瑣碎，其主張發揮本心，但此時之心學仍屬於理學之一脈，此心學一直到明代中葉王陽明[14]時才得以重整、發揚。王陽明吸納了佛、道思想，尤其是禪宗思想，融合入

[13] 科舉時代，終身不仕之讀書人，稱為「山人」。

[14] 參見：法鼓人名資料庫，王守仁（1472-1529）字伯安，早歲築室於陽明洞讀書，世稱陽明先生。陸王心學集大成者。弘治十二年（1499）進士，授兵部主事，官至南京兵部尚書、都察院左都御史，因平定亂事等軍功封爵新建伯。嘗在餘姚陽明洞天結廬，自號陽明子，被稱為陽明先生。精通儒、釋、道三教，承陸九淵「心即理」，反對程頤、朱熹所倡的「格物致知」，提出「知行合一」之說。撰有《傳習錄》、《陽明全書》、《大學問》等。

儒學之思想體系內，倡「知行合一」。將《大學》中之「格物致知」的解釋，由朱熹認為之「即物窮理」，改釋為「致良知」、「心即是理」，而成新的儒家學說，故又稱「新儒學」。北宋時士大夫面臨儒學的僵化、衰頹，及佛教、道教之挑戰，企圖想要恢復唐時之思想、文化，並積極重建社會道德，確立君臣、父子的人倫秩序，進而經世治國。在宋代以前，儒家有「禮不下庶人」的階級觀念，道德規範建立在名位、階級之觀念上；而佛教、道教之教義則為「眾生平等」。宋代因世族、藩鎮之沒落，庶民抬頭，士人可藉由科舉出頭，因此儒家必須重新詮釋倫理規範，適應新的世代。「理學」表面上雖排佛、斥道，無形中卻擷取、援引了佛、道教的思想。

王陽明的「新儒學」之「心學」思想，很多來自佛教，尤其是禪宗之思想，到了他的學生中，更有好幾位傑出的人物，諸如：王畿[15]、季本[16]等，在發揚儒家教義的同時，也信奉佛教，傳揚禪法，為新儒家之中的佛教徒。尤其是王畿在發揚其師陽明心學時，更強調「心之本體」，其更近於「禪」。

[15] 參見：法鼓人名資料庫。王畿（1498-1583），字龍溪，明朝陽明學派代表人物。嘉靖二年（1523），拜王陽明為師。嘉靖五年（1526），與錢德洪同赴會試，中試，不就殿試歸。後為陽明守喪三年。嘉靖十一年（1532），赴殿試，與錢德洪同榜登進士。授郎中，不久稱病歸。之後講學四十餘年，每講，雜以禪機，學者稱龍溪先生。有《龍溪王先生全集》。

[16] 季本（1485-1563），字明德，號彭山，會稽（今浙江紹興）人。著有《易學四同》、《詩說解頤》等作品。季本從王守仁學。武宗正德十二年（1517）登進士第。授建寧府推官，征為御史，以言事謫揭陽主簿，官至長沙知府。世宗嘉靖二十二年（1544）由長沙知府解職還鄉，寓禹跡寺講學。詩存《康熙會稽縣誌》。參見：教育百科網站，https://www.easyatm.com.tw/wiki/%E5%　AD%A3%E6%9C%AC。2022.07.30. 點擊。

他在教其子的文中強調：「聖狂之分無他，只在一念克與罔而已。一念是定，便是緝熙之學。一念者，無念也，即念而離念也。故君子之學以無念為宗。」[17]

此「無念為宗」即為禪宗六祖大師壇經上所言的：「無念為宗，無相為體，無住為本。」，[18] 根本就是在揚禪。

明初帝王之文化政策，以《周易》、《四書》、《性理》三大全書為儒教的重心；以《道德經》為道教的重心；以《心經》、《金剛經》、《楞伽經》為佛教的重心。洪武十年（1377）詔命天下沙門，講解《心經》、《金剛經》、《楞伽經》這三種佛典。[19] 洪武十五年詔令把寺院分成三類：《釋鑑稽古略續集》卷2：

「禮部照得佛寺之設，歷代分為三等：曰禪、曰講、曰教。其禪不立文字，必見性者方是本宗；講者務明諸經旨義；教者演佛利濟之法，消一切現造之業，滌死者宿作之愆，以訓世人。」[20]

明代佛教雖分三等，然是以禪宗為中心。

[17] 參見：王畿，《龍溪全集》卷一五〈趙庭漫語付應斌兒〉。轉引自：陳傳席，《中國繪畫理論史》，〈「舍形悅影」和「不教工處是真工」──徐渭論畫〉，頁：151。

[18] 參見：《六祖大師法寶壇經》：「我此法門，從上以來，先立無念為宗，無相為體，無住為本。」（CBETA 2022.Q3, T48, no. 2008, p. 353a11-12）。

[19] 詳見：釋聖嚴，《明末中國佛教之研究》，頁：59。

[20] 參見：《釋鑑稽古略續集》卷2，（CBETA 2022.Q3, T49, no. 2038, p. 932a7-11）。

明朝初年，能當上僧官的僧侶，幾乎全是禪僧，所以才分為禪、講、教的三類。「禪」是不立文字，稱為明心見性，屬於第一位；「講」釋經義的理解與講演，是義學沙門，屬於第二位；「教」則與教學不同，是專門從事祈福、延命、葬儀、追薦供養法會的僧侶，把它擺在末尾的第三位。[21]

由此可知，在明代之時禪宗之受重視與興盛。

尤其是太祖所提倡之三經：《心經》、《金剛經》、《楞伽經》，其中《金剛經》與《楞伽經》是禪宗之重要經典，從初祖達摩到四祖道信都以《楞伽經》來印心，至五祖弘忍開始弘揚《金剛經》，尤其是六祖慧能更是以《金剛經》中之「應無所住而生其心」[22]而開悟。近代高僧印順導師更言：

「《金剛經》闡明無相的最上乘說，又不斷的校量功德，讚歎讀誦受持功德，篇幅不多，是一部適於持誦流通的般若經，非其他大部的，或專明深義的可比。」[23]

明代各宗派中，以禪宗最為盛行，其中以臨濟宗為最，曹洞宗次之。嘉靖至萬曆間（1522-1619），淨土法門亦頗盛行，彼時多宣揚禪淨雙修，其影響一直延續至今日。萬曆晚期，高僧輩出，形成佛教的中興。此時期重要的人物有：雲棲袾宏（1535-1615）、

[21] 參見：釋聖嚴，《明末中國佛教之研究》，頁：60。

[22] 參見：《金剛般若波羅蜜經》：「諸菩薩摩訶薩應如是生清淨心，不應住色生心，不應住聲、香、味、觸、法生心，應無所住而生其心。」（CBETA 2022.Q3, T08, no. 235, p. 749c20-23）。

[23] 參見：釋印順，《中國禪宗史》卷4，（CBETA 2022.Q3, Y40, no. 38, p. 160a12-14）。

紫柏真可（1543-1603）、憨山德清（1546-1623）、蕅益智旭（1599-1655），號稱明末四大高僧。

　　明代中、末葉之居士[24]的人數大增，之所以急遽的大增原因有二：一為因王陽明學派，對於佛教信仰的接近；另一原因是，明末四大高僧的極力提倡「三教同源說」的結果，使得儒教學者和道教學者，轉身傾向佛教的人相當多。[25]他們的社會地位，大多屬於士大夫階級，以讀書、科考而為官吏，此是彼時唯一的出路。由於科舉制度是由政府指定的儒書——《四書》、《五經》，所以他們的思想，皆屬於儒家文化背景，而且大多數人受了程朱學說的影響，原多持闢佛之立場。然信佛之後，多出入於儒、釋、道三教之間，常以儒家之思想、言論來解釋佛教的經典。通常人們把學問分成三門：儒為經世之學，道為養生之學，佛為出世之學。還有些人，以儒家之《易經》為基礎，轉學道家的長生之術，不成之後，再轉而學佛。因此，明代中、末葉的居士思想，富有儒、釋、道三教融合之思想。甚至在當時有名的佛教僧侶的著述中，亦可看到同樣的傾向。有云：「僧而不兼外學，懶而愚，非博也，難乎其高。為儒而不究內典，庸而僻，非通也。」[26]（按：外學為儒、道之學，內典則為佛教經典）。

　　文人、在家居士對佛教的研究，也形成了一種風氣。諸如：

[24]　居士者，示梵文 Grhapati 之譯語，在印度的四姓中，是指從事商工業的毘舍族（Vaisya）家主的稱呼。但在中國則指學德高邁的仕官人士，也與處士是同義詞。但在佛門中，皈依佛陀受戒的在家人眾，及稱居士。詳見：釋聖嚴，《明末中國佛教之研究》，頁：84。

[25]　參見：釋聖嚴，《明末中國佛教之研究》，頁：84。

[26]　參見：幻輪（明僧，生卒年不詳），《釋鑑稽古略續集》卷 1，（CBETA，T49, no. 2038, p. 903b5-6）。

宋濂（1310-1381）、李贄、[27] 袁宏道[28] 等人，對於佛、禪均有相當的研究，留下了許多有關佛、禪的論述。徐渭熟讀《金剛經》，著有《金剛經序》、[29]《金剛經跋》，[30] 其書畫之題跋、[31] 來往之詩文亦多可見其機鋒、禪意，可見徐渭之對禪宗有所通達及解悟。

[27] 參見：法鼓人名規範資料庫。李贄（1527-1602）字卓吾，號溫陵居士，明代文學家。嘉靖壬子（1552）舉人，累官雲南姚安知府。萬曆十六年（1588）剃度出家，寄寓黃安、麻城。在思想方面受泰州學派影響，以「異端」自居；在文學方面，提出「童心說」，主張創作應獨抒性靈，影響晚明文學發展。有《焚書》、《藏書》、《童心說》等作。參見：黃仁宇，《萬曆十五年》（頁：282）：「他經常閱讀王陽明和王畿的書，之後他又兩度拜訪王畿，面聆教益。他對王畿備加推崇，自稱無歲不讀王畿之書，亦無歲不談王畿之學。」。

[28] 參見：法鼓人名規範資料庫。袁宏道（1568-1610），晚明文學家。少敏慧，善詩文，年十六為諸生，結社城南，自為社長。萬曆二十年（1592）進士，任吳江知縣、禮部主事，未幾，以病辭歸。與兄袁宗道、弟袁中道俱有才名，人稱「三袁」。於文學主張獨抒性靈、不拘格套，世稱「公安派」。萬曆二十七年（1599），著《西方合論》，闡明淨土教義。有《袁中郎集》。

[29] 參見：〈徐文長佚草〉卷二，《徐渭集》四，頁：1088。

[30] 參見：〈徐文長佚草〉卷二，《徐渭集》四，頁：1092。

[31] 例如：〈純陽子圖贊　並序〉：「昔圖若彼，今圖若此，昔耶？今耶？一純陽子。凡涉有形，如露泡電，以顏色求，終不可見。知彼亦凡、即知我仙，勿謂學人，此語墮禪。」詳見：《徐渭集》二，頁：582。

第三章 徐渭其人

　　徐渭出身於沒落的小官宦世族家，出生百日而父亡，由其嫡母苗宜人撫養，十四歲時苗宜人卒，依靠其異母兄長生活，由於其為庶出、且與兄長年紀差了一大截，其童年生活並不順遂，可能也是其養成孤僻、多疑的個性之原因。其天資聰穎，舉凡詩、書、字、畫、兵法、音韻、戲曲樣樣精通。但由於其桀傲不馴的個性，不肯隨順世俗，為文不合時制，八次應試皆不中。後入胡宗憲幕，之後因胡宗憲被誣下獄自殺，怕被連累，多次自殺未遂。後又因猜忌誤弒其妻而入獄，出獄後，晚年窮困潦倒，一生坎坷。

第一節　身世與青少年期

　　徐渭（1521-1593年），會稽郡山陰縣人（今浙江省紹興市）。初字文清，後改字文長，自號天池山人、天池居士、天池者、天池生，書畫亦有署天池漁隱、青藤老人、青藤道士、青藤居士、田水月、[1]田丹水、墨三昧、金壘、金回山人、山陰布衣、白鷳山

[1] 徐渭之名渭，「渭」拆開來成「田水月」三字，有「佛性本來同水月」的隱喻，此義可見於永嘉玄覺大師（665-713）之〈證道歌〉：「一月普現一切水，一切水月一月攝。」之意。詳見：許郁真碩論，《徐渭及其佛教文學》，頁：34。

人、鵝鼻山儂等別號，明代著名文學家、書畫家、戲曲家、軍事家。梅客生[2]云文長：「病奇於人，人奇於詩，詩奇於字，字奇於文，文奇於畫。」[3] 又徐渭被明朝儒學大師唐順之，[4]在其《荊川先生文集》中評介為明朝三大才子[5]之一，詩、書、字、畫、兵法、音韻、戲曲樣樣都精通。[6] 堪稱為繼〔唐〕王維、〔北宋〕蘇軾以降，詩文書畫全才，[7]第一多才多藝之藝術家。1961 年中國北京故宮博物院舉辦《紀念中國古代十大畫家作品展》中，也將徐渭列入中國古代十大畫家之一。[8]

2　梅客生（?-?），名國楨，字客生，麻城人，能詩文，善騎射。萬曆十一年（1583）進士，授固安知縣，官至兵部左侍郎，總督宣大、山西軍務。《明史》有傳。

3　參見：附錄一，袁宏道撰，〈徐文長集序〉。

4　唐順之（1507-1560），明代儒學大師、軍事家、散文家。字應德，一字義修，號荊川，學者稱「荊川先生」。武進（今屬江蘇常州）人。嘉靖八年會試第一貢士。官翰林編修，後調兵部主事。為人文武全才，當時倭寇屢犯沿海，唐順之以兵部郎中督師浙江，曾親率兵船於崇明破倭寇於海上。升右僉都御史，巡撫鳳陽，至通州（今南通市）去世。崇禎時追諡襄文。

5　其評選標準是博覽群書、博學多才。以《永樂大典》總編解縉被公推為博學第一。超級才子楊慎被貶雲南地區，整天看書，被評為博覽第一，人稱「無書不讀」。徐渭（青藤先生徐文長）則是最多才的一位──詩、書、字、畫、兵法樣樣精通。

6　陳傳席云其「八股文、詩、詞、曲、賦、古琴、騎馬、擊劍、射箭，樣樣精通，參見：陳傳席，《中國繪畫理論史》，〈「含形悅影」和「不教工處是真工」──徐渭論畫〉，頁：148。（筆者按：12 歲向陳良器先生學古琴，會自譜琴曲；14 歲向王政先生學曲，自製前赤壁賦琴曲譜；15 歲從彭應時先生學劍術、與丁肖甫比射箭、與張子錫等學騎馬。參見本文之附錄四：〈畸譜〉。或《徐渭集》四，頁：1334-1335；邵捷，《書藝珍品賞析　徐渭》，頁：1；梁一成，《徐渭的文學與藝術》，頁：112。）

7　參見：張孝裕，《徐渭研究》，頁：159。

8　計有：顧愷之（345-406）、李思訓（651-716）、王詵（1036-1093）、李公麟（1049-1106）、米芾（1051-1107）、米友仁（1074-1151，米芾之子）、倪瓚（1301-1374）、王紱（1362-1400）、徐渭、朱耷（1626-1705）等十

　　徐渭生於浙江山陰縣觀橋大乘庵東，一個沒落的小官宦世族家。其父徐鏓於四川夔州府（今之重慶市）同知致仕，回鄉定居。徐渭生才百日其父即去世，由其父之繼室苗宜人撫養，由於其為庶出，[9]上有年長甚多之二兄長，長兄徐淮、次兄徐潞，其童年家庭生活地位低下，有寄人籬下之感。然由於他聰明異常、文思敏捷，「六歲入小學。書一授數百字，不再目，立誦師所。」、[10]「六歲受《大學》，日誦千餘言，九歲成文章」，[11]「九歲，已能習為干祿文字」、[12]十歲時即仿〔西漢〕揚雄（53BC-18AD）之《解嘲》作《釋毀》一文，名震鄉里。當地的仕紳們視彼為神童，將其與東漢之楊修（175-219）及唐之劉晏（716-780）相提並論。[13]徐渭性格豪放，文才無礙，言談之間，萬言立就。嘉靖十九年（1540），二十歲時考中了秀才，選為生員。此後，徐渭多次參加紹興府鄉試，一直到四十一歲時，共經歷了八次考試的他，始終也未能中舉。嘉靖二十年（1541）入贅於同縣潘克敬[14]家，潘氏女潘似（字介君）[15]十四歲與渭結褵，兩人育有一子徐枚，夫妻十分恩愛，

人。（按：中國古代十大畫家，另有其他之說法、版本，於此不多論。）

[9]　繼室苗宜人未生育，渭乃由其侍女所出，苗宜人視徐渭為己出。

[10]　參見：附錄四：〈畸譜〉。

[11]　參見：〈上提學副使張公書〉，《徐渭集》四，頁：1107。

[12]　參見：附錄三：〈自為墓誌銘〉。

[13]　參見：〈上提學副使張公書〉，《徐渭集》四，頁：1107。

[14]　潘克敬（?-?）浙江山陰縣人，曾任職於北京錦衣名法給事官，外放廣東陽江縣典史主簿。

[15]　參見：《徐文長文集》卷二十六，〈亡妻墓誌銘〉：「君姓潘氏，生無名字，死而渭追有之，以其介似渭也，名似，字介君。介君彗而樸廉，不嫉忌。從其父官於陽江時，時拾無所記詰之錢銀，以還其繼母。渭贅其家者六年，終不私取其家之付藏者一縷以與渭。父自陽江陞趙王府奉祀，還過梅嶺，開匣取十金與之、戒勿泄於母。介君怯焉，即以投於兄。與渭正言必擇而後發，恐渭猜，蹈所譖。生時處繼母及繼母之弟妹，若宗親僮僕婦女婢，始終無不歡，死無不憐之者。生子一，名枚。娠時夢月，及產，頑然笑謂渭曰：「無異也。」介君始病瘵，產而病益加，逾年而死。死之前數日，

惜潘氏僅十九歲即病故。嘉靖二十二年（1543）和岳家家眷回山
陰搭子橋居住。是時與山陰之文人蕭勉、陳鶴、楊珂、朱公節、
沈鍊、錢楩、柳文、諸大綬、呂光升等交往、結社，號稱「越中
十子」。嘉靖二十四年（1545），長兄徐淮因篤信道教、誤信道
士，服食丹藥而致死，家產被地方豪強霸佔，一貧如洗。二十五
年（1546）妻子潘似因肺病去世。二十六年（1547），二十七歲，
離開潘家，在山陰城東賃房設館授徒，名之曰「一枝堂」學館，
自書楹聯曰：「宮墻在望居三卜，天地為林鳥一枝」，取《莊子》
之「鷦鷯巢於林不過一枝」[16]之典故，開始「居窮巷僦數椽，儲瓶
粟者十年」，[17]藉以維生。嘉靖三十一年（1552），徐渭中鄉試之
初試，受到浙江提學副使薛應旂之賞識，將他拔為第一，補為縣
學廩膳生，惜在複試時，仍未能中舉。

第二節　入幕與中晚年

　　嘉靖三十三年（1554），浙閩沿海一帶，倭寇為患，紹興地
區為烽火首患之區，是時徐渭常有治倭策略之言論。嘉靖三十七

有嫗入自後戶，犬逼之，躍積稻中不見。死後月餘，而家之蒼頭夜網魚歸
汨門，忽墮水起，而惝然有神馮焉，聲音言笑，悉介君也，道生時事，哭
泣悲兒子，責無禮於其所親某。介君生嘉靖某年月日，某年月日死其家，
年纔十九，以某年月日歸其柩，葬舅姑側，去可三丈許。銘曰：生而贅其
夫，死而不識其姑，女雖彗，魂悵然其踟躕。生而綴其佩，死而歸於其妹，
女則廉，魂釋然而勿慭。生則短而死則長，女其待我於松柏之陽。」《徐
渭集》二，頁：634。

16　參見：〈逍遙遊〉：「鷦鷯巢於深林，不過一枝；偃鼠飲河，不過滿腹。」，
　　《莊子》，《內篇》，頁：24。

17　參見：本文附錄三：〈自為墓誌銘〉。

年（1558）冬，甫升任浙閩總督之胡宗憲，仰慕徐渭之才，多次致邀，終於將徐渭招入幕府，充當客卿。入幕之初，一日胡宗憲於舟山捕獲白鹿，徐渭先後作了三篇《進白鹿表》、《再進白鹿表》、《再進白鹿賜一品俸謝表》等表文獻於朝中，其文受到世宗皇帝之讚賞，自是胡宗憲對他更為倚重。雖徐渭不滿胡宗憲之傍依權臣嚴嵩，但是他十分欽佩胡宗憲之抗倭膽識，及感念他對自己的知遇、倚重，經過一番猶豫，徐渭還是選擇進入了總督衙署，正式入了胡幕當幕僚。此後，隨著總督府移駐寧波、杭州、嚴州、崇安等地，在此段入幕之時日，一切疏計，皆出其手，由於徐渭「知兵及好奇計」，[18]為胡宗憲籌謀，助其擒獲了倭首徐海、招撫了海盜汪直。嘉靖三十九年（1560）杭州鎮海樓[19]成，並應胡宗憲作表記功績之〈鎮海樓記〉，胡宗憲以其功績藉此大加獎賞徐渭，贈銀一百廿兩，徐渭用之以購屋，曰「酬字樓」，[20]這段日子是徐渭一生中最光彩、得意之時光。

嘉靖四十三年（1564）因嚴嵩倒台，胡宗憲受了牽連被罷官，嘉靖四十四年（1565），徐階當上了內閣首輔，胡宗憲再次以「黨嚴嵩及奸欺貪淫十大罪」被捕入獄，自殺死於獄中，胡之幕僚亦有數人受到牽連。徐渭生性偏激、多疑，擔心因胡宗憲案而被牽連、波及，患上了「狂疾」、「祟疾」，其後多次自殺及弒妻之行為，乃至作〈自為墓誌銘〉。[21]袁宏道在〈徐文長傳〉中記載徐

[18] 「渭知兵、好奇計，宗憲擒徐海，誘王直，皆預其謀。」參見：〔清〕張廷玉，《明史》卷二百八十八，《列傳》〈文苑四〉徐渭，頁：24-3170。

[19] 位於杭州，原為吳越時所建之望天門，明成化年間毀於火，胡忠憲為了表抗倭有成之功，於嘉靖三十九年（1560）重建完工，更名為鎮海樓。

[20] 少保公進渭曰：「是當記，子為我草。」文成之後，胡公賞之以厚銀，渭用以購地建樓，名之曰「酬字樓」。

[21] 參見：本文附錄三：〈自為墓誌銘〉。

渭的自殺：

> 「或自持斧擊破其頭，血流被面，頭骨皆折，揉之有聲。
> 或槌其囊，或以利錐錐其兩耳，深入寸餘，竟不得死。」[22]

另陶望齡[23]亦在〈徐文長傳〉中云：

> 「及宗憲被逮，渭慮禍及，遂發狂，引巨錐劃耳，刺深數
> 寸，流血幾殆。又以椎擊腎囊，碎之，不死。渭為人猜而妒。
> 妻死，後有所娶，輒以嫌棄。至是又擊殺其後婦，遂坐法
> 系獄中，憤懣欲自決，為文自銘其墓。」[24]

沈德符（1578-1642）於其《萬曆野獲篇》〈士人徐文長〉中
寫道：

> 「徐此後遂患狂易，疑其繼室有外遇，無故殺之，論死，
> 系獄者數年，亦賴張陽和（元忭，1538-1588）及諸卿袞力
> 得出。既鬱鬱不得志，益病悉自戕，時以竹釘貫耳竅，則
> 左進右出，恬不知痛；或持鐵錐自錐其陰，則睪丸破碎，
> 終亦無恙，說者疑為崇所憑；或疑冤死之妻，附著以苦之，

[22] 參見：附錄一，袁宏道，〈徐文長傳〉。

[23] 參見：法鼓人名規範資料庫。陶望齡（1562-1609）南京禮部尚書陶承學
之子，少有文名。萬曆十七年（1589）進士，授翰林院編修，參與編纂國
史，後被詔為國子監祭酒（司成）。萬曆三十七年（1609），因母喪哀毀
而卒。著有《歇庵集》、《天水閣集》、《解庄》等。後世輯有《陶望齡
全集》。

[24] 參見：附錄二，陶望齡，〈徐文長傳〉。

俱不可知。」[25]

　　嘉靖四十五年（1566），徐渭又在一次狂、祟病發作中，因懷疑繼室張氏不貞，以鈍器擲擊張氏致死，因此而被執於監牢，入獄七年，同時也因此而被革去生員資格，終生不得再科考入仕。在獄其間，其生母去世。但他也在獄中完成《周易參同契》之注釋，並致力於揣摩書畫藝術，創造出水墨大寫意畫之風格。

　　萬曆元年（1573）元旦前之除夕，藉著新帝登基大赦天下，徐渭為張元忭[26]等諸卿所救出獄，時年五十三歲。出獄後，萬曆三年（1575），五十五歲參與了編纂張元忭主修之《會稽縣志》。之後，浪遊了杭州、金陵、富春江一帶，及後至北京，又出居庸關並赴塞外宣化府、遼東等地。在遼東總兵李成梁的府中，交結總兵之子李如松、李如柏等，同時也在塞外結識了蒙古首領俺答夫人三娘子。萬曆五年（1577），因老病返回紹興定居。晚年生活困頓、潦倒，以賣書畫為生，但從不為當政之官僚作畫，[27]「有書數千卷，後斥賣殆盡。疇莞破弊，不能再易，至借薰寢。」[28]萬曆二十一年（1593），在貧困中結束了其坎坷潦倒的一生，終年七十三，葬於紹興城南木柵山。

[25] 參見：〔明〕沈德符，《萬曆野獲篇》第二十三卷〈士人徐文長〉，頁：619-620。

[26] 參見：法鼓人名規範資料庫。張元忭（1538-1588），明官員。太僕卿張天復之子。隆慶五年（1571）狀元，官至翰林侍讀、左諭德。學從王龍溪（1498-1583），得其緒。與孫鑛（1543-1613）同撰《會稽縣志》五十卷，故稱「張太史」。後教席內書堂，取《中鑑錄》諄諄誨之。卒諡文恭。著有《張陽和先生不二齋文選》。有子張汝霖。

[27] 參見：附錄一，袁宏道，〈徐文長傳〉：「晚年憤益深，佯狂益甚。顯者至門，或拒不納，當道官至，求一字不可得。」

[28] 參見：《徐渭集》四，頁：1341。

徐渭個性張狂、孤傲，命運坎坷，一生八次應試不中，「再試有司，輒以不合規寸」，[29] 擯斥於時。恰如

> 當代戲劇家王長安在其《徐渭三辨》一書中曾用一首「十字歌」來概括徐渭的一生：「一生坎坷，二兄早亡，三次結婚，四處幫閒，五車學富，六親皆散，七年冤獄，八試不售，九番自殺，十堪嗟嘆！」[30]

[29]　參見：〈上提學副使張公書〉，《徐渭集》四，頁：1107。
[30]　轉引自：辛立松碩論，《論徐渭狂性美學》，頁：23。

第四章　徐渭之師承、學佛習禪與作畫

　　徐渭幼習儒業，九歲即能「舉業文字」（科舉之八股文），稍長轉而好古文，因而荒廢了舉業，雖被譽為天才，然因其文多不合時制──八股文，致八試而不售。在其二十七八歲時，拜師於王陽明之高徒季本門下；二十九歲時，拜入玉芝禪師之門下，成為臨濟宗楊岐派之俗家弟子。中年始學畫，其繪畫並無師承，乃由於長期之觀摩、及以書入畫，自創出一格──大寫意畫風格。

第一節　徐渭之師承與學佛習禪

　　徐渭自六歲時入學，即習儒學，不喜時文（應科考之八股文），而好古文，因之在鄉里有文名，然屢試不中。是時文風亦尚復古，弘治、正德（1480-1520）年間，有前、後七子，[1]然而其後期流於歌功頌德、頌揚昇平假象，剽竊古人，徒有形式，了無生氣；之後正嘉年間，又有嘉靖八子[2]受了陽明心學之影響，極力再倡復古文風，反對直接襲古，主張就古而創新，直舒胸臆、

[1] 前七子為：李夢陽、何景明、徐禎卿、邊貢、康海、王九思、王廷相。後七子為：李攀龍、王世貞、謝榛、宗臣、梁有譽、徐中行、吳國倫。

[2] 明正嘉年間之文人李開先、王慎中、唐順之、陳束、趙時春、熊過、任瀚、呂高等八人時稱嘉靖八子。

樸素自然。

　　徐渭受此風氣之影響，為文多以古風，不合時文之規寸，因之而屢試不第。明代中葉之時，政治衰敗、社會不安，然商業繁榮、佛道思想盛行，尤其是禪宗、心性之說，廣受士大夫、文人階層所歡迎。弘治、正德間，又有王陽明（1472-1529）因反對朱熹（1130-1200）理學之陳腐，創立「心學」，[3] 在浙閩講學，學風甚盛。徐渭自謂其在廿七八歲時，[4] 拜在王陽明之高徒季本門下，而王畿則僅在《畸譜》[5]〈師類〉中有記載而已，[6] 另錢楩[7]則是亦師亦友，一方面列名在《畸譜》〈師類〉之中，另方面又名列為「越中十子」。此三人皆是徐渭最親近之師，他們雖是儒學之士，然彼之思想非常近禪，[8] 徐渭深受彼等之影響。加之彼又

[3]　心學深受禪宗之影響，此本文不多作討論。

[4]　《畸譜》記載：「季彭山先生，終其身而不習舉業…（按：徐渭）廿七八歲，始師事季先生，稍覺有進。前此過空二十年，悔無及矣。」（〈紀師〉）。「季先生諱本，弘治十七年甲子春秋魁，正德十二年丁丑進士，嘉請廿六年丁未，渭始師事先生。」（〈師類〉）。

[5]　參見：附錄四：〈畸譜〉。此〈畸譜〉為徐渭自作之生平年譜，略記其一生之事跡，此譜作於萬曆二十一年（1593）七十三歲其去世之前。彼用「畸」字，一則「畸」字可拆為「田」、「奇」二字，徐渭將其名「渭」拆開成「田水月」，常以之自署名，並常自稱為「田生」，而「奇」字奇特也──對其自身才華之自詡；另則因其一生行事特立獨行，被社會時人視為怪人；《莊子》〈大宗師〉亦有云：「畸人者，畸於人而侔於天。」。

[6]　參見：附錄四：〈畸譜〉。

[7]　錢楩（？-？），字世材，號立齋，浙江山陰縣（今屬紹興市）人。明朝政治人物，進士出身。嘉靖四年（1525 年）乙酉科浙江鄉試第一名。嘉靖五年，聯捷進士，擔任晉江縣知縣，為官用法治理當地有方，治理宗教和教育，升任刑部主事。參見：聯盟百科網站，https://zh.unionpedia.org/i/%E9%8C%　A2%E6%A5%A9。2022.07.30. 點擊。

[8]　陳傳席云：「王陽明的心學本來就同於禪，到了王畿，就更入乎禪了。」，參見：陳傳席，《中國繪畫理論史》，〈「舍形悅影」和「不教工處是真工」──徐渭論畫〉，頁：152。

多交遊釋子、禪子，約在嘉靖二十八年（1549），結識了當時臨濟宗楊岐派之著名禪師玉芝禪師[9]的弟子祖玉，[10]因此而於隔年拜入玉芝禪師之門下，成為臨濟宗楊岐派之俗家弟子。玉芝禪師乃為自南宋至元明以降，法脈最盛之無準師範一系[11]之嫡傳弟子，當時與王畿、徐渭交往甚密切，時有詩偈往來。徐渭自號及在其書畫上署名「天池生」、「天池居士」應與玉芝禪師晚年居天池山以傳佛禪有密切之關係。[12]

　　徐渭青年時，因其長兄徐淮好修道煉丹，他亦受其影響而好道，彼在其〈三教圖贊〉上題：

> 「三公伊何？宣尼聊曇，謂其旨趣，轅北舟南。以予觀之，
> 如首脊尾。應時設教，圓通不泥。誰為繪此，三公一堂，
> 大海成冰，一滴四方。」[13]

　　此表達了他對三教之看法，儒道釋為首脊尾一體連通。然而後來因其兄長死於煉丹服藥後，他逐漸棄道入釋，其在〈錢刑公

9　參見：法鼓人名規範資料庫。玉芝（1492-1563）禪師諱法聚，號月泉，嘉禾富氏子。幼肄儒業，淹貫經籍，事王陽明先生，得良知之旨。出家後參夢居禪師而悟，結菴荊山，有靈芝產於座下，人號玉芝和尚。後居天池山以終老。

10　參見：許郁真碩論，《徐渭及其佛教文學》，頁：31。

11　亦有稱為破庵祖先系。（按：破庵祖先為無準師範之師）

12　另一方面，亦可能因徐渭自小讀書處有一小池，方可十尺、深不可測、天旱不涸，因而自號為「天池」。參見：附錄五；亦有一說：來自《莊子》《內篇》〈逍遙遊〉：「南冥者，天池也。」（頁：2）。天池是飛聳入雲、翔翔青霄的大鵬鳥的棲居地，徐渭渴望像莊子心目中的大鵬鳥一樣馳騁天地。參見：辛立松碩論，《論徐渭狂姓美學》，頁：8。

13　參見：〈三教圖贊〉，《徐渭集》二，頁：583。

梗八山〉中云：

> 「猛棄百乘資，
>
> 　誓言學長生，
>
> 　一朝忽超悟，
>
> 　逃玄事西方。」[14]

尤其是拜在玉芝禪師門下之後，自謂其「半儒半釋還半俠」，[15] 跳脫凡俗的界限，自在灑脫，得心應手創作自如。

徐渭除了其師玉芝禪師外，尚有許多的方外之交，諸如：祖玉、北庵、月洲、寶珠、少顛、長嘯上人、空上人等[16] 外尚有一方外至交──琴僧無絃上人（？-1582），他寫了一首〈無絃詩〉：

> 「鳴琴固聆響，　　不鳴響亦存，
>
> 　試取單絃按，　　何聲到耳根。
>
> 　祖來不立字，　　理完於無言，
>
> 　開口未驚眾，　　閉口如雷轟。」[17]

徐渭熟讀佛經、頗通禪理，詩中不但挑明了禪宗之宗旨「教外別傳、不立文字、直指人心、見性成佛。」[18] 更表達出維摩之

[14] 參見：〈錢刑公梗八山〉，《徐渭集》一，頁：87。

[15] 見其〈醉中贈張子先〉，參見：徐瑞香〈徐渭題畫作品中別號與閒章義涵初探──兼探款署「金罍」與鈐印「金畾」〉，國立中央大學文學院，《人文學報》第三十期（95.12），頁：83-137。

[16] 參見：張孝裕，《徐渭研究》，頁：44。

[17] 參見：〈無絃詩〉，《徐渭集》一，頁：207。

[18] 參見：《鎮州臨濟慧照禪師語錄》：「教外別傳、不立文字、直指人心、

「一默如雷」[19]的不二法門。徐渭還精通《楞嚴經》、《法華經》、《金剛經》、《壇經》，他曾註解《首楞嚴經解》，[20]惜已佚失了；活動於明正嘉年間之無相大師所宣講之《法華大意》三卷，[21]分別由玉芝禪師及徐渭作〈法華大意序〉及〈法華大意後序〉。[22]

此外，他也寫了〈金剛經序〉、〈金剛經跋〉對《金剛經》中之「我相、人相、眾生相、壽者相」之「立」與「破」及「不住於相」[23]的體悟了然於胸。六祖《壇經》中亦主張「無念為宗，無相為體，無住為本。」[24]綜觀整個徐渭詩書畫全集，處處流露出他把《金剛經》及《壇經》中所言的「不住相」與「無相」之

見性成佛。」（CBETA 2022.Q1, T47, no. 1985, p. 495b1）；《禪源諸詮集都序》卷1：「達摩受法天竺躬至中華……以心傳心不立文字。顯宗破執。」（CBETA 2022.Q1, T48, no. 2015, p. 400b17-20）。

[19] 參見《為霖禪師旅泊菴稿》卷4：「毗耶示疾老維摩。不二門開見也麼。一默如雷千古震。鐵船已駕出煙波。」（CBETA 2022.Q1, X72, no. 1442, p. 718b19-20 // Z 2:31, p. 35c1-2 // R126, p. 70a1-2）。

[20] 參見：附錄二，陶望齡，〈徐文長傳〉。

[21] 參見：《法華大意》，（CBETA 2022.Q1, X31, no. 609, p. 478a3 // Z 1:49, p. 354a1 // R49, p. 707a1）。

[22] 參見：〈法華大意序〉，（CBETA 2022.Q1, X31, no. 609, p. 477a3-20 // Z 1:49, p. 353a1-17 // R49, p. 705a1-17）；〈法華大意後序〉，（CBETA 2022.Q1, X31, no. 609, p. 515b4-22 // Z 1:49, p. 391a13-b12 // R49, p. 781a13-b12）。

[23] 參見：《金剛般若波羅蜜經》：「不應住色生心，不應住聲、香、味、觸、法生心，應無所住而生其心。」（CBETA 2022.Q1, T08, no. 235, p. 749c21-23）。

[24] 參見：《六祖大師法寶壇經》：「立無念為宗，無相為體，無住為本。無相者，於相而離相。無念者，於念而無念。無住者，人之本性。於世間善惡好醜，乃至冤之與親，言語觸刺欺爭之時，並將為空，不思酬害，念念之中不思前境。若前念今念後念，念念相續不斷，名為繫縛。於諸法上念念不住，即無縛也。此是以無住為本。」（CBETA 2022.Q1, T48, no. 2008, p. 353a11-18）。

精髓，充分的表現在他的題詩與畫作之中。

從徐渭之許多的題詩中，經常可以看到，有關前代禪宗祖師，諸如：溈山靈祐（771-853）、黃檗希運（?-850）、臨濟義玄（?-866）等禪師之公案、用典。甚至豐干、寒山、拾得等禪宗之散聖[25]亦曾出現於其〈風鳶圖〉題詩之中。[26]他在其〈自為墓誌銘〉中寫道：「山陰徐渭者，少慕古文詞，及長益力，既而有慕於道，往從前長沙守季先生，究王氏宗旨，謂道類禪，又去扣於禪，久之人稍許之」[27]云其通於禪，誠不誣也。據此，陳傳席云：「徐渭的禪學功力為當時人公認」。[28]

有許多之徐渭研究，謂其思想、創作觀主張「本色論」、「真我論」。究其意「本色」和「真我」，其意相近、略同。

> 「論者或以『本色』，或以『真我』，概括徐渭重視自我真性情的文學思想。要之，無論是『本色』還是『真我』，都是強調本來面目，要求藝術創作『出乎己而不由於人』，只是『本色』側重於真實面目，更多地應用於戲曲批評，

[25] 參見：法鼓人名規範資料庫。豐干，天台山國清寺詩僧。在外撿得一棄兒，取名拾得。後與寒山、拾得為知交，三人號曰「天台三聖」、「三隱」。先天（712-713）年間，行化於京兆（長安），曾為太守閭丘胤治病。今存「豐干詩」數篇，及豐干、拾得詩一卷，附載於《寒山子詩集》。

[26] 參見：〈徐文長佚稿〉卷八，〈風鳶圖〉：「天台饒舌罵豐干，何事吟鳶巧弄搏，昨夜風餘收墮箞，喚回拾得換寒山。」，《徐渭集》三，頁：867。

[27] 參見：本文附錄三：〈自為墓誌銘〉。

[28] 參見：陳傳席，《中國繪畫理論史》，〈「舍形悅影」和「不教工處是真工」──徐渭論畫〉，頁：152。

『真我』更強調主體性情，更適用於詩文領域。」、[29]

「為了闡明本色，徐渭從禪宗中借用『相』的概念。《金剛經》說：『凡所有相，皆是虛妄。』意思是說一切相者是不真實、不可信的。『相色』（按：相對於本色）如『替色』，是虛假而扭怩作態的藝術形象。……因此『本色』貴就貴在其真，『相色』劣就劣在其偽。徐渭將『本色』上升到文藝要真實地反映生活的本來面目。……詩歌如此，徐渭論畫亦然。……」[30]

徐渭在〈西廂序〉中亦自言：

「世事莫不有本色、有相色，本色猶俗言正身也，相色，替身也。替身者，即書評中婢作夫人，終覺羞澀之謂也。婢作夫人者，欲塗抹成主母，而多插帶，反掩其素之謂也。故余于此本中賤相色，貴本色。眾人嘖嘖者我呴呴也。『豈惟劇者，凡作者莫不如此。』嗟哉！吾誰與語！眾人所忽，余獨詳，眾人所旨，余獨唾。嗟哉！吾誰與語！」[31]

其「真我」一詞在徐渭文集中，有多處論及，諸如：
〈涉江賦〉：

「……爰有一物，無罣無礙。在小匪細，在大匪泥。來不

[29] 參見：劉尊舉，〈真我・破體・擺落姿態：徐渭散文的文體創格〉，《文學遺產》第一期，頁：113。

[30] 參見：周群、謝建華，《徐渭評傳》，頁：426-427。

[31] 參見：〈西廂序〉，《徐渭集》四，頁：1089。

知始，往不知馳。得之者成，失之者敗。得亦無攜，失亦不脫。在方寸間，周天地所。勿謂覺靈，是為『真我』。覺有變遷，其體安處？體無不含，覺亦從出。覺固不離，覺亦不即。……」[32]

〈書季子微所藏摹本蘭亭〉：

「非特字也，世聞諸有為事，凡臨摹直寄興耳。銖而較、寸而合，豈『真我』面目哉？臨摹蘭亭本者多矣，然時露己筆意者，始稱高手。予閱茲本，雖不能必知其為何人，然窺其露己筆意，必高手也。優孟之似孫叔敖，豈併其鬚眉軀幹而似之耶？亦取諸其意氣而已矣。」[33]

觀徐渭所言之「本色」、「真我」，其與禪宗祖師所云者，亦類同：

《圓悟佛果禪師語錄》卷10：

「若是箇『本色』，自由自在承當擔荷得底，更不落聲前句後，亦不用擬議尋思，直下當陽分明領取。」[34]

《金剛般若波羅蜜經註解》：

「離四相則非度而度、度而非度，則是如來說有我者，『真

[32] 參見：〈涉江賦〉，《徐渭集》一，頁：36。
[33] 參見：〈書季子微所藏摹本蘭亭〉，《徐渭集》二，頁：577。
[34] 參見：《圓悟佛果禪師語錄》卷10，（CBETA 2022.Q3, T47, no. 1997, p. 760b2-4）。

我』也；則非有我者，非妄我也。」[35]

亦如同臨濟義玄禪師所云之「無位真人」。[36]

除此之外，徐渭所創作之四齣戲曲《四聲猿》中之一〈玉禪師翠鄉一夢〉[37]為描述佛教因緣果報之一醒世戲曲，可見知徐渭對佛教之信仰與實踐，深深的植入他的藝術創作之中。

第二節　徐渭之繪畫的歷程

至於徐渭的繪畫之師承，畫史未有載。自來中國水墨繪畫講「書畫同源」、[38]「以書入畫」，[39]趙希鵠（生卒年不詳，活動於南宋理宗嘉熙年前後）云：「善書必能善畫，善畫必能善

[35] 參見：大明天界善世禪寺住持（臣）僧（宗泐）演福、講寺住持（臣）僧（如玘）奉詔同註」，《金剛般若波羅蜜經註解》，（CBETA 2022.Q3, T33, no. 1703, p. 236c12-14）。

[36] 參見：《明覺禪師語錄》卷2：「臨濟示眾云：「有一無位真人，常在汝等面門出入。初心未證據者，看看。」時有僧問：如何是無位真人？臨濟下禪床擒住，者僧擬議。濟托開云：「無位真人是什麼？乾屎橛！」（CBETA 2022.Q3, T47, no. 1996, p. 676c2-5）。

[37] 參見：《四聲猿》之二，《徐渭集》四，頁：1186-1197。此曲為徐渭最早之一齣曲，他依據《西湖游覽志》所記之〈月明度柳翠〉的筆記小說本子，編寫而成的，約成於他三十一、二歲時。後於三十六歲時，寫出了《南詞敘錄》一書，對現代戲曲的創作仍具重要之參考價值。

[38] 趙孟頫在其〈秀石疏林圖〉之圖卷後，自題跋：「石如飛白木如籀，寫竹還於八法通。若也有人能會此，方知書畫本來同。」

[39] 參見：張彥遠，《歷代名畫記》第二卷：「張僧繇點曳斫拂，依衛夫人《筆陣圖》，一點一畫，別是一巧，鉤戟利劍森然，又知書畫用筆同矣。」，頁：26。

書。」[40]。多才多藝的他，以其傑出、獨樹一格之書法技法，不難在繪畫上有所開發與斬獲。明代末葉著名之文學、藝術家董其昌於《畫禪室隨筆》中，漫談書畫之道乃在於「摹」[41]與「觀」[42]，徐渭所處之地區正是人文薈萃之江浙地區，浙派、吳門畫派相繼興起，其交友圈「越中十子」之陳鶴亦擅繪，徐渭身處其中，眼界甚為寬廣，閱多識廣，既「觀」又「摹」，己身又是大書家，其嘗謂「吾書第一」，[43]久之亦自能畫，且因其無師自通，不因襲成法，開創出新技法、新格調。

徐渭在書法上推崇張旭（675-750）、懷素（725-785）；畫法上看重張璪（?-?，中唐時人）、吳道子（680-740），他追求的是「豪雄管領、一掃千軍」，甚至是「險勁之氣」。[44]

他曾作〈張旭觀公孫大娘舞劍器〉[45]：

40　參見：趙希鵠，《洞天清錄》，頁：49。

41　參見：董其昌《畫禪室隨筆》卷2：「王叔明（蒙，1308-1385）為趙吳興（孟頫）甥，其畫皆摹唐宋高品。」頁：136。

42　參見：董其昌《畫禪室隨筆》卷2：「王右丞畫，余從檇李項氏見〈釣雪圖〉，盈尺而已，絕無皴法，石田（按：沈周）所謂筆意凌競人局脊者。最後得小楨，乃趙吳興所藏。頗類營丘，而高簡過之。又於長安楊高郵所得〈山居圖〉，則筆法類大年，有宣和題『危樓日暮人千里，欹枕秋風雁一聲』者。然總不如馮祭酒〈江山雪霽圖〉，具有右丞妙趣。予曾借觀經歲，今如漁父出桃源矣。」，頁：141。

43　參見：附錄二，陶望齡，〈徐文長集序〉，「嘗言：吾書第一、詩二、文三、畫四，識者許之」。

44　參見：孫明道博論，《布衣與簪裾──科舉下的徐渭與董其昌畫風》，頁：84。

45　參見：張彥遠，《歷代名畫記》第九卷：「時有公孫大娘亦善舞劍器，張旭見之，因為草書。」，頁：109。

「大娘只知舞劍器，

安識舞中藏草字？

老顛瞥眼拾將歸，

腕中便覺蹲三昧。」[46]

亦嘗自謂：「迨草書盛行，始有寫意畫。」[47]可見其是「以書入畫」、「引草入畫」，因書而能畫。

他的畫和傳說中唐代逸品畫家的畫風如張璪、王洽，以及後來的禪宗畫家如石恪、梁楷、溫日觀（？-1291）等的狂放潑墨風格接近。徐謂把「鋼杰」、「雄偉」以及文人排斥的「粗惡無古法」的禪宗畫風，吸引到文人畫中，[48]

他以草書（狂草）入畫，開創出水墨大寫意畫之風格。

[46] 參見：〈張旭觀公孫大娘舞劍器〉：「大娘只知舞劍器，安識舞中藏草字？老顛瞥眼拾將歸，腕中便覺蹲三昧。大娘舞猛懶亦飛，禿尾錦蛇多兩腓。老顛蛇墨所為，兩蛇猝怒鬪不歸。紅氍粉壁爭神奇，黑蛇比錦誰卭低。野雞啄麥翟與翬，一姓兩名無雄雌。老顛蘸墨捲頭髮，大娘幞頭舞亦脫。留與詩人讔題跋，常熟翁來索判頰，常熟長官錯怪人。」《徐渭集》一，頁：159。

[47] 參見：〈書八淵明卷後〉：「覽淵明貌，不能灼知其為誰，然灼知其妙品也。往在京邸見顧愷之粉本，口研琴者殆類是。蓋晉時顧陸筆，筆精勻圓勁淨，本古篆書家象形意。其後為張僧繇、閻立本，最後乃有吳道子、李伯時，即稍變猶知宗之。迨草書盛行，乃始有寫意畫，又一變也。卷中貌凡八人而八猶一，如取諸影。僮僕策杖，亦靡不歷歷可相印。其不苟如此，可以想見其人矣。」，《徐渭集》二，頁：573。

[48] 參見：孫明道博論，《布衣與簪裾──科舉下的徐渭與董其昌畫風》，頁：86。

　　據其在〈四書繪序〉[49]中之記載，徐渭最初之畫作是在三十一歲時，嘉靖辛亥（三十年，1551）於杭州瑪瑙寺伴讀時，[50]見到岳鄂王祠之壁畫和坊間書屋中之《明堂圖》的〈醫用脈絡穴位圖〉的啟發，為《四書》圖繪了一本《四書繪》書，此應為徐渭作畫之始，惜此書無傳本，我們無法窺知其圖繪，不過因其為《四書》之圖解書，想必是一本水墨白描圖繪之書。並在此時結識了吳中有名之畫家謝時臣（1488- ？）、沈仕（1488-1565），並與之往來密切。謝時臣畫山水筆勢縱橫，極為灑脫，曾贈徐渭四、五幅畫，徐渭亦曾寫書〈書謝叟時臣淵明卷為葛公旦〉：

　　　吳中畫多惜墨、謝老用墨頗侈、其鄉訝之、觀場而矮者相
　　　附和、十幾八、九不知畫病不病不在墨重與輕、在生動與
　　　不生動耳。飛燕玉環纖穠懸絕、使兩主易地、絕不相入。
　　　令妙於鑒者從旁睨之、皆不妨於傾國。古人論書已如此矣、
　　　矧畫乎？謝老嘗至越、最後至杭、遺予素可四、五，並爽

[49] 參見：〈四書繪序〉：「嘉靖辛亥余讀書於錢塘之馬瑙山寺寺西近嶽鄂王祠兩廡壁畫王出處及征討撫降事人馬弓旌馳驟伏匿之勢行營按壘叩首呼歡相問訊之狀顏色丹青能顯其跡畫不能顯、輒複睹書表敍比之尋史冊中語、似更明暢、且動人、其後讀內經氣穴等篇、藏俞府俞之類、及諸經絡皆三百六十有五、扣其所在、雖百批注不了也、行市中買明堂圖四、長縈為脈、圓孔為穴、脈穴名字就記其旁、關鍵貫穿、向所不了、一覽而得焉、四書中語言、聖賢之精意也、全體似人身有脈絡孔穴、隱藏引帶、不出字句、而傳注講章、轉相纏說、未免床上疊床、乃感前事、始用五色筆繪之、即其本文統極章段字句、凡輕重緩急、或相印之處、各有點抹圈鉤、既以色為號、複造形相別、色以應色、形以應形形色所不能加乃始隱括數語脈穴之理自謂庶幾燦然夫繪之與解均屬筌蹄但其異處雖渭序中不能自表也學士君子、觀其繪書、幸有以相教、然渭所作繪之意、率感於明堂圖。」，《徐渭集》二，頁：521。
[50] 參見：附錄四：〈畸譜〉。

甚，一去而絕筆矣。今復見此，能無慨然？[51]

高居翰（James Cahill，1926-2014）在其《江岸送別》中稱「徐渭是謝時臣的崇拜者之一」。[52]至於沈仕，則有七言詩〈青門山人畫滇茶花〉讚曰：

「武林畫史沈青門，
　把兔申藤善寫生。
　何事胭脂鮮若此？
　一天露水帶昆明。」[53]

此為徐渭青年時，對繪畫之賞析與評語，對其後來作畫亦有深遠之影響。然而對其繪畫影響、啟發最大的應是陳淳，將在後文中詳述，於此不再贅述。

徐渭中年始作畫，

依他自己說，係在四十三歲[54]時才開始習墨竹，他有題〈笋竹〉云：「余學竹於春，不逾月而至京，此抹掃乃京邸筆也。攜來重視，可發一笑。」[55]

51　參見：〈書謝叟時臣淵明卷為葛公旦〉，《徐渭集》二，頁：574。
52　參見：高居翰，《江岸送別　明代初期與中期繪畫（1368-1580）》，頁：169。
53　參見：〈青門山人畫滇茶花〉，《徐渭集》二，頁：404。
54　依據蘇東天之考證，此圖為徐渭首次在嘉靖四十二年（1563），胡宗憲下獄，幕府解散，他應禮部尚書李春芳聘為幕僚時，第一次上北京，當時徐渭四十三歲。
55　參見：蘇東天，《徐渭書畫藝術》，頁：22。

不過當時都只是隨興信筆塗抹而已，四十六歲入獄之後，因枷械上身，無法執筆，直至四十九歲時，[56] 獲官府去其枷械後，雙手可自由活動之後，始開始大量的圖寫書畫自娛度日，[57] 晚年更常以鬻書賣畫以易柴米、酒食，嘗自比為王冕，[58] 有詩云：

> 「君畫梅花來換米，
> 予今換米亦梅花。
> 安能喚起王居士，
> 一笑花家與米家。」、[59]

> 「曾聞餓到王元章，
> 米換梅花照絹量。
> 花（按：畫）手雖低貧過爾，
> 絹量今到老文長。」[60]

徐渭承繼了梁楷之「減筆」、「潑墨」、牧谿之「隨筆點墨、

[56] 推估其時年四十九歲（在其〈後破械賦〉中云彼於獄中帶枷四年，按：其於四十六歲時殺妻入獄。）。

[57] 參見：《紹興府志》卷五十：「文長素工書，既在縲絏，益以此遣日。於書法多所深繹其要領，主用筆大率歸米芾之說；工行草，真有快馬斫陣之勢。」，頁：3333。轉引自：王俊盛碩論，《徐渭大寫意畫風之研究》，頁：93。

[58] 王冕（？1287/？1310-1359），字元章，號煮石山農、飯牛翁、梅花屋主等，諸暨（今屬浙江紹興）人。元朝著名畫家、學者、詩人和篆刻家。科舉不第、入過幕府、懂得兵法、品行高潔、行為奇矯，失意落魄的文人畫家。參見：孫明道博論，《布衣與簪裾——科舉下的徐渭與董其昌畫風》，頁：22。

[59] 參見：〈王元章墓〉事見山陰志，《徐渭集》二，頁：370。

[60] 參見：〈梅花〉，《徐渭集》四《補編》，頁：1302。

意思簡當、不費妝飾」、[61]倪雲林（1301-1374）之「逸筆草草」[62]，打破人們對於自然界之物象的固有形象之認知，創造出一種抽象之感知——「舍形悅影」。並沿著吳門沈周、陳淳等之寫意花卉之畫風，創造出大寫意水墨花卉，以狂草入畫，用筆縱放；潑墨、破墨，墨瀋淋漓，古樸雅拙，別豎一格。高居翰云其：

> 「狂放的筆勢和自由的水墨揮灑，早已毫無形象可言。有些段落如果分開來看，根本看不出其代表何物，如徐渭的山水與人物，筆墨的揮灑在整個意象中只具有暗示作用，而其暗示性則是部份源自於觀者對那些形象看起來很類似，但筆法卻較傳統的畫作的無意識記憶。」[63]

其所繪山水，筆意縱橫、不拘繩墨；所畫人物亦簡潔、生動。其筆法奔放、簡練，墨法乾筆、濕筆、潑墨兼用。「筆意奔放」、「蒼勁中姿媚躍出」，[64]風格灑脫，恣情洋逸，自成一家，形成了「青藤畫派」，與陳淳並稱「青藤白陽」，開創了中國「水墨大寫意畫派」。

徐渭雖開展出中國「水墨大寫意畫派」，但他並沒有開創出、寫下有系統之繪畫理論而流傳下來，他對繪畫之想法、觀念，散

[61] 參見：夏文彥，《圖繪寶鑑》云：「僧法常，號牧溪，喜畫龍虎、猿鶴、蘆雁、山水、樹石、人物，皆隨筆點墨而成，意思簡當，不費妝飾。但麤惡無古法，誠非雅玩。」，頁：284

[62] 參見：倪瓚，〈答張藻仲書〉：「僕之所謂畫者，不過逸筆草草，不求形似，聊以自娛耳。」，《清閟閣全集》卷十，頁：9。收錄於《文淵閣四庫全書》，台北：商務出版股份有限公司，1983。

[63] 參見：高居翰，《江岸送別　明代初期與中期繪畫（1368-1580）》，頁：174-175。

[64] 參見：附錄一。袁宏道，〈徐文長傳〉。

見於其文集、題詩、書札之中。本文將之大致整理、歸類如下：

關於用「筆」：

徐渭在用筆方面，主要得力於其「大草」（狂草），其運筆有風馳電掣之爽利，跳動自在之靈力。公安袁宏道曰：

> 「文長喜作書，筆意奔放如其詩，蒼勁中姿媚躍出。予不能書，而謬謂文長書，決當在王雅宜（按：王寵，1494-1533）、文徵仲（按：文徵明）之上。不論書法，而論書神，先生者，誠八法之散聖、字林之俠客也。間以其餘旁，溢為花、草、竹、石，皆超逸有致。」[65]

蘇軾在《書黃子思詩集後》中亦云：

> 「予嘗論書，以謂鍾、王之跡，『蕭散簡遠，妙在筆畫之外。』……至於詩亦然。」[66]

徐渭自謂：

> 「自執筆至書功，手也，自書致至書丹，法心也，書原目也，書評口也，心為上，手次之，目口末矣。余玩古人書旨，云有自蛇鬥、若舞劍器、若擔夫爭道而得者，初不甚解，及觀雷大簡云，聽江聲而筆法進然，後知向所云蛇鬥

[65] 參見：附錄一。袁宏道，〈徐文長傳〉。

[66] 參見：蘇軾，〈書黃子思詩集後〉：「予嘗論書，以謂鍾、王之跡，蕭散簡遠，妙在筆畫之外。至唐顏、柳，始集古今筆法而盡發之，極書之變，天下翕然以為宗師，而鍾王之法閃閃、益微。至於詩亦然。」，頁：2124。

等，非點畫字形，乃是運筆，知此則孤蓬自振，驚沙坐飛，飛鳥出林，驚蛇入草，可一以貫之而無疑矣。惟壁拆路，屋漏痕，折釵股，印印泥，錐畫沙，乃是點畫形象，然非妙於手運，亦無從臻此。以此知書心手盡之矣。」、[67]

「媚者蓋鋒稍溢出，其名曰姿態，鋒太藏則媚隱，太正則媚藏而不悅，故大蘇寬之以側筆取妍之說。」、[68]

「晉時顧陸筆，筆精勻圓勁淨，本古篆書家象形意。其後為張僧繇（479-?）、閻立本（600-673），最後乃有吳道子、李伯時（?-?，北宋時人，名公麟），即稍變猶知宗之。迨草書盛行，乃始有寫意畫。」[69]

書如是、詩亦如是、畫更是如是。

吳金蓮在其碩論：《徐渭的書畫藝術研究》中云：

「徐渭將草書筆法用於繪畫，形成筆意飛動狂放之特點，使其繪畫行筆更加自由奔放。其次，為氣勢連綿不絕。其大寫意花鳥，行筆、佈勢一氣呵成，如其狂草氣勢，生機勃勃。其三，筆法天成個性化。徐渭的草書雄強放逸，獨具個性，表現在繪畫上，信筆而出，如其狂草，亂頭粗服、率意為之、塗抹狂掃、恣意不羈，為個性與精神自由解放

[67] 參見：〈玄抄類摘序〉，《徐渭集》二冊，頁：535。
[68] 參見：〈趙文敏墨蹟洛神賦〉，《徐渭集》二，頁：579。
[69] 參見：〈書八淵明卷後〉，《徐渭集》二，頁：573。

之寫照。」[70]

　　由以下之二圖，可以觀知：徐渭畫之枝葉、藤蔓之用筆，宛如其狂草之筆線，一筆而成，有如臨濟一喝，[71]「如金剛王寶劍」，「快利難當。若遇學人纏腳縛手、葛藤延蔓、情見不忘，便與當頭截斷，不容粘搭。」[72]

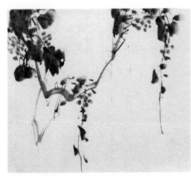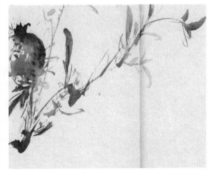

圖1：用筆
左圖：徐渭繪，《墨花九段卷》（局部），46.3×624cm，北京故宮博物院藏。引自：《徐渭書畫全集》《繪畫卷》壹，頁：98。
右圖：徐渭繪，《雜花圖卷》（局部），30×1053.5cm，南京博物院藏。引自：《明畫全集》第十卷，〈徐渭〉圖35。

[70] 參見：吳金蓮碩論，《徐渭的書畫藝術研究》，頁：177。

[71] 參見：《鎮州臨濟慧照禪師語錄》：「有時一喝如金剛王寶劍、有時一喝如踞地金毛師子、有時一喝如探竿影草、有時一喝不作一喝用。」（CBETA 2022.Q3, T47, no. 1985, p. 504a26-29）。

[72] 參見：《五家宗旨纂要》卷1：「濟宗四喝一喝如金剛王寶劍。三山來云：『金剛寶劍者，言其快利難當。若遇學人纏腳縛手、葛藤延蔓、情見不忘，便與當頭截斷，不容粘搭。若稍涉思惟，未免喪身失命也。」（CBETA 2022.Q3, X65, no. 1282, p. 258a15-19 // Z 2:19, p. 257a11-15 // R114, p. 513a11-15）。

關於用「墨」：

墨法是徐渭繪畫產生吸引人之巨大魅力的重要因素，水墨大寫意畫風之主要精神亦在於此用墨之法。徐渭對於用墨能精熟的駕馭，大破墨、大潑墨，以濃就淡、以淡增濃，使墨的濃淡變化產生萬千氣象來，墨潘潑灑、元氣淋漓，處處展露出生命之氣象與情感之流動。雖僅用白紙黑墨來作畫，然墨分五色——濃、淡、乾、溼、焦。[73] 張彥遠云：「運墨而五色具」、「用墨色，如兼五采」；荊浩言：「墨者，高低暈淡，品物淺深，文彩自然似，非因筆。」

徐渭自言：

> 「吳中畫多惜墨，謝老用墨頗侈，其鄉訝之，觀場而矮者相附和，十幾八九，不知畫病不病，在墨重與輕，在生不生動耳。」、[74]

> 「奇峰絕壁，大水懸流，怪石蒼松，幽人羽客，大抵以墨汁淋漓，煙嵐滿紙，曠如無天，密如無地為上。百叢媚萼，一幹枯枝，墨則雨潤，彩則露鮮，飛鳴棲息，動靜如生，悅性弄情，工而入逸，斯為妙品。」[75]

大體上，徐渭主張不要惜墨、多用破墨、潑墨，以濃就淡、以淡增濃，墨潘淋漓、煙嵐滿紙，曠如無天，密如無地，恰似臨

[73] 亦有加入白（紙之底色）稱六色。

[74] 參見：〈畫謝叟時臣淵明卷為葛公旦〉，《徐渭集》二，頁：574。

[75] 參見：〈與兩畫史〉，《徐渭集》二，頁：487。

濟之喝，一喝如「踞地金毛獅子」，「顧佇停機即成滲漏」。[76] 參
見如下二圖：

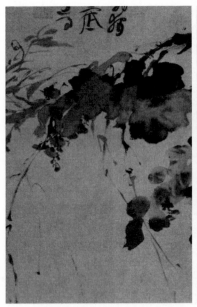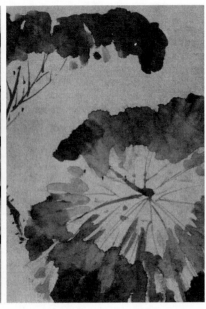

圖 2：用墨
左圖：徐渭繪，圖 16 左圖〈葡萄圖〉（局部）。破墨──以濃就淡。
右圖：徐渭繪，圖 12 右圖〈黃甲圖〉（局部）。潑墨──以淡增濃。

關於「形與神」：

歐陽修云：

[76] 參見：《人天眼目》卷 1：寂音尊者（按：惠洪覺範，1071-1128）頌：
「金剛王劍覿露堂堂，纔涉唇吻即犯鋒鋩。
踞地師子本無窠臼，顧佇停機即成滲漏。
探竿影草不入陰界，一點不來賊身自敗。
有時一喝不作喝用，佛法大有只是牙痛。」（CBETA 2022.Q3, T48, no.
2006, p. 302b27-c2）。

「古畫畫意不畫形，

　梅詩詠物無隱情，

　忘形得意知者寡，

　不若見詩如見畫。」[77]

蘇軾云：

「論畫以形似，見與兒童鄰；賦詩必此詩，定知非詩人。詩、
畫本一律，天工與清新。」[78]

徐渭云：

「元鎮作墨竹，　　隨意將墨塗，

　憑誰呼畫裡，　　或蘆或呼麻。

　我昔畫尺鱗，　　人問此何魚？

　我亦不能答，　　張顛狂草書。」、[79]

[77] 參見：《歐陽文忠公文集卷六‧居士集》〈盤車圖〉，頁：42-43。。

[78] 參見：《蘇軾全集校注》〈書鄢陵王主簿所畫折枝二首之一〉：「論畫以
形似，見與兒童鄰；賦詩必此詩，定知非詩人。詩、畫本一律，天工與清
新。邊鸞雀寫生，趙昌花傳神。何如此兩幅，疏淡含精勻。誰言一點紅，
解寄無邊春？」。頁：3170。

[79] 參見：〈舊偶畫魚作此〉：「元鎮作墨竹，隨意將墨塗，憑誰呼畫裡，或
蘆或呼麻。我昔畫尺鱗，人問此何魚？我亦不能答，張顛狂草書。邇來養
魚者，水晶雜玻璨，玳瑁及海犀，紫貝聯車渠，數之可盈百，池沼千萬
餘。邇者一魚而二尾，三尾四尾不知幾，問魚此魚是何名？鱒魴鱧鯉鯢與
鯨。笑矣哉！天地造化舊復新，竹許蘆麻倪雲林。」，《徐渭集》一，頁：
159。

「萬物貴取影，　寫竹更宜然，
　穠陰不通鳥，　碧浪自翻天。
　戛戛具鳴石，　迷迷別有煙，
　直須文與可，　把筆取傳神。」、[80]

「瀛洲自是神仙住，誰將筆力移來此……畫史一人閻立本，
筆底不訛笑與哂，窄袖長袍十八人，面面相看燈捉影。後
來界畫始何人？豆粒作人馬成寸。」、[81]

「覽淵明貌，不能灼知其為誰，然灼知其妙品也。……卷
中貌凡八人而八猶一，如取諸影。僮僕策杖，亦靡不歷歷
可相印。其不苟如此，可以想見其人矣。」、[82]

「江南風物在新春，　筆底生花幻水村。
　似月付將千片影，　因風欲動一窗痕。
　逢人固是難攀折，　入帳還應惱夢魂。
　笑殺朝來無粒米，　呼童捲向市邊門。」、[83]

「玉簪醉寫酒餘春，　移與芭蕉絕不真。
　愁絕今宵風雨惡，　趁渠留葉與傳神。」、[84]

[80] 參見：〈畫竹〉，《徐渭集》一，頁：201。

[81] 參見：〈瀛洲圖〉：「瀛洲自是神仙住，誰將筆力移來此。碧瓦長欄十二
層，紅雲斷岫三千里。碧瓦紅雲縹渺間，令人一望損朱顏。當時文采琳瑯
重，今日青紅畫殘。畫史一人閻立本，筆底不訛笑與哂，窄袖長袍十八
人，面面相看燈捉影。後來界畫始何人？豆粒作人馬成寸。卻疑此是李將
軍，燭暗酒深何處問？」。《徐渭集》三，頁：716。

[82] 參見：〈書八淵明卷後〉，《徐渭集》二，頁：573。

[83] 參見：〈書劉子梅譜〉其二，《徐渭集》一，頁：303。

[84] 參見：〈中秋風雨小酌寫玉簪復繼芭蕉〉，《徐渭集》三，頁：868-

「萬物貴取影，　寫竹更宜然。

　　穠陰不通鳥，　碧浪自翻天。

　　戛戛俱鳴石，　迷迷別有煙。

　　直須文與可，　把筆取神傳。」、[85]

「觀夏圭此畫，蒼潔曠迴，令人舍形而悅影。但兩接處，墨與景俱不交，必有遺矣，惜哉！雲擁蛟龍，支股必間斷，亦在意念而已。」[86]

　　由上述之論述，知徐渭對於繪畫之形與神，追求在「似與不似」之間的意象美；造型中大膽的捨棄細節，只求意到而已。畫主張以影取神、取神去形——「舍形而悅影」。

關於「勢與韻」：

　　徐渭認為「筆墨相生之道全在於勢」、「天下萬物不一狀，萬變不一相，總之統乎氣以呈其活動之趣者，即謂勢也。論六法者，首曰氣韻生動，[87] 蓋即指此。」徐渭所強調的「勢」與「氣韻」同，皆產生於抽象的筆墨運行中，非客觀的事物外形，而是心靈自由與禪相近的的真如境界，其「墨戲」之作乃追求「韻」的重要表現。也是「直寫胸臆」、「信手塗抹」、「如寫家書」、「如見真面目」般，流露出個人情性之自然的呈現。因此，繪畫不再

869。

[85] 參見：〈竹〉，《徐渭集》一，頁：201。

[86] 參見：〈書夏圭山水卷〉，《徐渭集》二，頁：572-3。

[87] 參見：謝赫，《古畫品錄》：「畫有六法，一曰氣韻生動，二曰骨法用筆，三曰應物象形，四曰隨類賦彩，五曰經營位置，六曰傳移模寫。」，頁：1。

只是對物象之精細的再現，而是表現自我主觀的情懷，故其作品充滿喻意與表現性，不重形式而重氣韻，大筆揮灑、墨瀋淋漓，追求筆墨韻意與內在情感的合一。[88]又因徐渭在中壯年游幕時期，遍歷大江南北，尤其是閱歷了北方邊塞之風光，使得他的胸襟和眼界大開，有助於他的文藝創作，趨於豁達之境界。他的畫兼具有大氣磅礴的氣勢，及心思敏銳之機趣，雖信手、任運仍不失其韻──「工而入逸」。[89]

　　徐渭以草書入畫，用草書線條之動感來作畫，凡心中有所思，筆下就有所寫，逸筆草草、狂逸有勢。遊戲三昧、動靜自如，信筆塗抹、墨瀋淋漓、氣韻生動、「不知為風為雨，粗莽求筆，或者庶幾。」[90]開一派「水墨大寫意」畫風之大師。

[88] 詳見：吳金蓮碩論，《徐渭的書畫藝術研究》，頁：159。

[89] 參見：〈與兩畫史〉：「奇峰絕壁、大水懸流、怪石蒼松、幽人羽客，大抵以墨汁淋漓、煙嵐滿紙、曠如無天、密如無地為上；百叢媚萼、一榦枯枝、墨則雨潤、彩則露鮮、飛鳴棲息、動靜如生、悅性弄情、工而入逸，斯為妙品。」，《徐渭集》二，頁：487。

[90] 參見：〈雨中蘭〉：「昔人多畫晴蘭，然風花雨葉，益見生動。白玉蟬云：『畫史從來不畫風，我於難處奪天工。』可得其三昧矣。此則不知為風為雨，粗莽求筆，或者庶幾。天池山人識。」，《徐渭集》四，《補編》，頁：1310-1311。

第五章　徐渭之大寫意畫及其禪境

　　陳傳席言徐渭之大寫意畫是由禪畫直接發展而來的，但其內涵更豐富。禪畫依據日本學者久松真一（1889-1980）於《禪與美術》中提出禪畫之七大特色：「不均齊」、「簡素」、「枯高」、「自然」、「幽玄」、「脫俗」、「寂靜」。[1]徐渭之大寫意畫「天機無安排」、「無相而離相」、「舍形而悅影」[2]十分明顯地表現出禪畫之特色，禪意盎然。底下本文將舉數幅徐渭之大寫意畫，並略述其禪意、禪境。

[1]　「七ツ」：久松真一氏所提出了之七個禪畫的特性（七つの性格）
1.「不均齊」：高低錯落、前後不齊、沒有幾何之對稱。
2.「簡素」：色彩單純、以墨色之濃淡來表現。
3.「枯高」：挺拔、勁道。
4.「自然」：不做作，無心、無念。
5.「幽玄」：深邃、有餘意。
6.「脫俗」：灑脫、不流於凡俗。
7.「靜寂」：安定、寂靜。
此七個特性中，並沒有先後順序或是哪個比較重要的問題，且不需全部具備，只要繪畫裡能具備此七個特性中之某一點或某幾點即可稱其為禪畫。
參見：久松真一，《禪と美術》，頁：23-44。
[2]　參見：陳傳席，《中國繪畫理論史》，〈「舍形悅影」和「不教工處是真工」──徐渭論畫〉，頁：157。

第一節　人物、山水畫

　　肖像畫在禪畫裡稱之為「頂像圖」或「真」，禪宗弟子往往
為其師繪像或請人繪，然後請其師題贊（即題寫在此像上之詩
偈），亦有禪師自畫自題贊。禪宗祖師們常以此頂像圖，授予其
開悟之弟子，以茲作為宗派法脈傳承之表徵。頂像圖為禪畫之一
種，[3] 歷來亦多有禪者以自己之肖像或自題或請人題贊，尤其是到
了明代時期，文人士大夫階層之人、甚至於富商大賈亦多附風會
雅，喜畫肖像祝壽、或自賞，在這些肖像上面，自然少不了題詩、
題贊。徐渭亦留有二首〈自書小像〉贊，然徐渭此二幅肖像已不
存在，僅存其〈自書小像〉贊二首於其文集中：

> 吾生而肥，弱冠而羸不勝衣，既立而復漸以肥，乃至於若
> 斯圖之痴痴也。蓋年以歷於知非，然則今日之癡癡，安知
> 其不複羸羸。以庶幾於山澤之癯耶？而人又安得執斯圖，
> 以刻舟而守株？噫！龍耶？豬耶？鶴耶？兔耶？蝶栩栩
> 耶？周蘧蘧耶？疇知其初耶？

> 又以千工手，鑄一佛貌，泥範出冶，競誇己肖。付萬目觀，
> 目有殊照，評亦隨之，與工同調。貌予多矣，歷知非年，
> 工者目者，評淆如前。偶兒在側，令師貌之，貌兒頗肖，

3　禪畫依其種類可分為：祖師頂像圖、公案圖、禪機圖。若依其功用則分為：
　禪堂儀式用、示法用、示境、當下示真。詳見：蘇原裕，〈試論宋元時期
　禪畫的特質〉，《中華佛學研究》第二十期，2019.12，頁：187-219。

　　父肖可知。今肥昔癯，人謂癯勝，冶氏增銅，器敢不聽。[4]

　　以下二圖雖非為當年徐渭小像之真跡，然其為傳世之摹本，於此藉以示意之：

圖3：〈青藤山人小像〉，
　　　徐渭集木刻雕版上之
　　　像。引自：《徐渭集》
　　　一，首頁。

〈徐渭像〉，根據圖右題記，此圖乃康熙時人手筆。證之前頁明人〈徐渭像〉，兩作之形、神俱
不一致。此圖可能根據徐渭肖像寫真摹寫而成。

圖4：〈徐渭像〉，清康熙年間之摹筆。引自：《徐渭》，中國巨匠美術周刊，
　　　頁：2。

───────────

4　參見：〈自書小像〉，《徐渭集》二，頁：585。

參照禪宗史上之祖師們對其頂像贊所執持之心態如下：

黃龍慧南禪師（1002-1069）之自述真讚：

> 「禪人圖吾真，請吾讚。噫！圖之既錯，讚之更乖。確命弗遷，因塞其意。」
> 一幅素繒，丹青模勒，謂吾之真，乃吾之賊。吾真匪狀，吾貌匪揚，夢電光陰五十一，桑梓玉山俗姓章。[5]

圓悟佛果禪師（1063-1135）則有：

> 模子中脫出，佛果老古錐。萬緣休歇處，端坐不言時。移刻定動奮迅全威，為人到徹骨，不惜兩莖眉。[6]

> 幻出成相真蘊，其中挺然骨目。四座生風傳不可傳之心，振不可振之宗，老出皇都晚住歐峯。只這沒回互，領略在渠儂。咄！[7]

> 相現無相，心出非心，如印印空，逈絕古今。入師子窟遊栴檀林，脫去羈韁履薄臨深，要識圓悟立處，孤峯萬仞嶔岑。[8]

5　參見：《黃龍慧南禪師語錄》，（CBETA 2022.Q1, T47, no. 1993, p. 636a8-13）。

6　參見：《圓悟佛果禪師語錄》卷 20，（CBETA 2022.Q1, T47, no. 1997, p. 808c7-9）。

7　參見：《圓悟佛果禪師語錄》卷 20，（CBETA 2022.Q1, T47, no. 1997, p. 808c16-18）。

8　參見：《圓悟佛果禪師語錄》卷 20，（CBETA 2022.Q1, T47, no. 1997, p. 808c24-26）。

道不在丹青，禪不在面相，強自貌將來，贊之作何狀？且
就簡現成！為汝說一上，赤水求神珠，得之由罔象。圓悟
老古錐，老來沒伎倆，英禪把將去，滔天滾白浪。[9]

本無簡面目，突出六十七。今汝強圖貌，頂門欠三隻，七
處入鬧藍。近來稍寧謐，若更打葛藤，豈有休歇日。三十
年後與人看，圓悟從前沒窠窟。[10]

丹青有神貌，活圓悟據坐，儼如風光全露，捺膝聲身撞眸
直顧，歐峯頂上把要津，一任青冥轉烏兔。[11]

　　徐渭之〈自書小像〉贊與禪宗祖師之像贊，實有異曲同工
之意。

　　徐渭亦曾繪過一些人物畫，其中有數幅「觀音」之作品，略
舉其二幅於下，並與〔元〕管道昇（1262-1319，趙孟頫之妻）之
禪畫〈魚籃觀音〉[12]作個對照：

9　參見：《圓悟佛果禪師語錄》卷20，（CBETA 2022.Q1, T47, no. 1997, p. 809a22-25）。

10　參見：《圓悟佛果禪師語錄》卷20，（CBETA 2022.Q1, T47, no. 1997, p. 809a26-29）。

11　參見：《圓悟佛果禪師語錄》卷20，（CBETA 2022.Q1, T47, no. 1997, p. 809b13-16）。

12　圖上有中峰明本之題贊：「金沙灘頭　腥風遍界　蘋藻盈籃　自買自賣　幻住明本」。

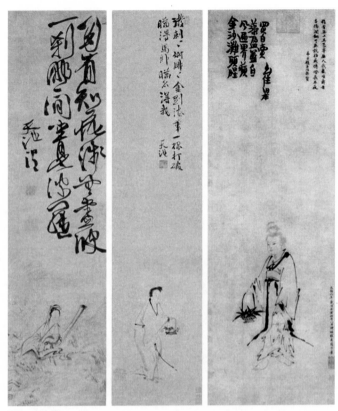

圖 5：觀音圖
左圖：徐渭繪，〈蓮舟觀音圖〉紙本，116×29.2cm，中國美術館藏。引自：《明
　　　畫全集》第十卷，〈徐渭〉，圖 56。
中圖：徐渭繪，〈提魚觀音圖〉紙本，116×26cm，上海博物館藏。引自：《明畫全集》
　　　第十卷，〈徐渭〉，圖 43。
右圖：傳管道昇繪，〈魚籃觀音圖〉紙本，96.4×32.9cm，大阪市立美術館藏。引
　　　自：《水墨美術大系》第四卷《梁楷‧因陀羅》，頁：138。

　　在兩宋之時，佛教普遍世俗化，觀音信仰大行於世，《法華
經》〈普門品〉中之觀音三十三應化身普度眾生，深植民心，不
但普羅大眾，文人士大夫階層亦深深信仰，甚至於連禪宗祖師亦

認同，嘗以此回答禪子之提問。[13]

左圖上題贊：

「幻有智悟，
　涉無盡波。
　一剎那間，
　坐見波羅。
　天池　渭」

顯示出觀音之無限慈悲、普渡濟世，及南宗禪之頓悟——一剎那間，即見波羅蜜多（智慧）。

中圖為「提魚觀音」／「魚籃觀音」又稱「馬郎觀音」[14]，徐渭在此圖上贊曰：

「潑剌潑剌　婀娜婀娜
　金剛法華　一棍打破

[13] 《指月錄》卷21：（僧）問：「如何是清淨法身？」（風穴延沼禪師）師曰：「金沙灘頭馬郎婦。」（CBETA 2022.Q3, X83, no. 1578, p. 628c4-5 // Z 2B:16, p. 233b13-14 // R143, p. 465b13-14）。

[14] 參見：《佛祖統紀》卷41：「馬郎婦者出陝右，初是此地俗習，騎射、蔑聞三寶之名。忽一少婦至，謂人曰：有人一夕通普門品者，則吾婦之。明旦誦徹者二十輩；復授以般若經，旦通猶十人；乃更授法華經，約三日通徹，獨馬氏子得通。乃具禮迎之，婦至以疾，求止他房，客未散而婦死，須臾壞爛遂葬之。數日有紫衣老僧至葬所，以錫撥其屍，挑金鎖骨謂眾曰：此普賢聖者，閔汝罩障重故垂方便，即陵空而去。」（CBETA 2022.Q3, T49, no. 2035, p. 380c17-26）。

瞞得馬郎　瞞不得我」[15]

不失其臨濟棒喝之宗風。

徐渭之水墨白描「觀音圖」，線條俐落，構圖單純，上方留有大片之留白，頗具禪意。觀音不再是高高在上、金光閃閃之神佛，而是存在於禪者心中之大乘禪宗的人間實踐精神──垂手入鄽[16]、普度眾生。

徐渭亦擅長簡筆人物畫，承襲了梁楷之遺風，線條俐落、潑辣粗曠、造形簡單、又具動感，禪意盎然。可參見下圖：

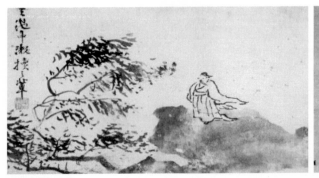

圖6：簡筆人物畫
左圖：徐渭繪，《山水人物冊》之七，十六開（46.3×62.4cm），北京故宮博物院藏。引自：《徐渭精品畫集》，圖九十七。
右圖：梁楷繪，〈李白行吟圖〉，80.9×30.3cm，東京國立博物館藏。引自：《宋元の繪畫》圖19。

[15] 參見：〈提魚觀音圖贊〉，《徐渭集》二，頁：581。

[16] 禪宗〈十牛圖〉修行十階段（一、尋牛，二、見跡，三、見牛，四、得牛，五、牧牛，六、騎牛歸家，七、忘牛存人，八、人牛俱忘，九、返本還源，十、入鄽垂手。）的最後一階段之行持。

左圖上署名為：天池中漱犢之輩

圖中人物迎風飄逸、瀟灑，宛如一禪者獨立於大雄峰頂。[17]

觀徐渭的〈驢背吟詩圖〉，令人想起郁山主騎驢參「百尺竿頭如何進步」之話頭而開悟的公案。[18]

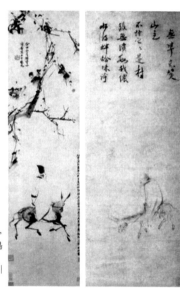

圖 7：騎驢圖
左圖：徐渭繪，〈驢背吟詩圖〉紙本，112.2×30cm，
　　　北京故宮博物院藏。引自：《徐渭石濤　花鳥
　　　畫風》，圖 30。
右圖：佚名繪，無準師範贊，〈郁山主騎驢圖〉。引
　　　自：孫恩揚，《禪畫研究》，頁：51。

[17] 《五燈全書》卷 99：「僧問：『如何是奇特事？』（百）丈曰：『獨坐大雄峰。』」（CBETA 2022.Q3, X82, no. 1571, p. 572a12-13 // Z 2B:14, p. 467b18-c1 // R141, pp. 933b18-934a1）。

[18] 《續傳燈錄》卷 13：「衡州茶陵縣郁山主，本州人自少落髮。惟以應供為事，院居諸禪剎往來之衝，每有化主至，師必供養之。一日因楊岐化主至，師問以禪宗之旨，化主為舉，和尚每問衲子，僧問法燈：『百尺竿頭如何進步？』法燈云：『噁！』師從此參究未嘗離念。偶一日赴外請，騎蹇驢過溪橋，驢踏橋穿陷足。師墜驢不覺口中曰：『噁！』忽然契悟。有頌曰：『我有神珠一顆，久被塵勞羈鎖。今朝塵盡光生，照見青山萬朵。』走謁楊岐，楊岐即印可。」（CBETA 2022.Q1, T51, no. 2077, p. 548c7-16）。

左圖〈驢背吟詩圖〉無款。（按：圖中之字句為後世收藏家鑑畫所書。）

右圖則有無準師範禪師題之贊：

「無準老贊
山主，
不怪它，
它是村張無數價，
我儂收得蚌蛤珠誇。」

又觀底下徐渭之〈山水人物冊〉之三，圖中恬靜、酣睡之二人，不禁令人聯想到禪宗之散聖寒山、拾得與禪畫之〈四睡圖〉。

圖 8：徐渭繪，《山水人物圖冊》之三，十六開（46.3×62.4cm），北京故宮博物院藏。引自：《徐渭精品畫集》，圖九十三。

圖上署名為：天池

圖 9：徐渭繪，《山水人物圖冊》之八〈風鳶圖〉，十六開（46.3×62.4cm），北京故宮博物院藏。
引自：《徐渭精品畫集》，圖九十八。

圖上署名為：若耶溪[19]畔人家

　　此圖上雖無題詩，但徐渭在《徐文長逸稿》第八卷留有〈風
鳶圖四首〉，其一為：

　　　「天台饒舌罵豐干，
　　　　何事吟鳶巧弄搏。
　　　　昨夜風餘收墮箴，
　　　　喚回拾得喚寒山。」[20]

　　寒山、拾得、豐干為中唐時期之人物，被視為禪宗之散聖。
彼等行跡怪誕、有神異蹟。有緣者可偶遇之，若刻意追求之，則
如斷線之風鳶——渺不可得。[21]

[19]　若耶溪，今名平水江，位於浙江省紹興市境內，即徐渭之家鄉山陰。
[20]　參見：〈風鳶圖四首〉，其一，《徐渭集》三，頁：867。
[21]　參見：《合訂天台三聖二和詩集》：「見之不識，識之不見。若欲見之，

65

圖 10：山居圖
左圖：徐渭繪，〈山居圖〉。引自：《徐渭石濤　花鳥畫風》，圖 20。
右圖：玉澗繪，〈廬山圖〉（局部），現收藏於日本私人手上，被列為重文級。引自：〔日〕講談社，
　　　《水墨美術大系》第三卷，戶田禎佑，《牧谿．玉澗》，參考圖版 37。

徐渭除了人物外，也有少數幾幅山水畫，亦頗具有禪意。

其山水畫之畫風有如南宋玉澗之禪畫〈廬山圖〉，墨瀋淋漓、
雲煙繚繞。

吉州青原惟信（生卒年不詳，晦堂祖心（1025~1100AD）之
法嗣）禪師提出禪悟的三重境界：

「初參之時，見山是山，見水是水；

禪有悟時，見山不是山，見水不是水；

徹悟之後，見山祇是山，見水祇是水。」[22]

不得取相，乃可見之。寒山文殊，遁迹國清，拾得普賢。狀如貧子，又似
風狂，或去或來。」（CBETA 2022.Q3, B14, no. 87, p. 733b9-11）。

[22] 參見：《指月錄》卷 28（CBETA, X83, no. 1578, p. 699a9-13 // Z 2B:16, p.
303c15-d1 // R143, p. 606a15-b1）。

　　初參禪時，心中處處存著物我對立，所見之景，山是山、水是水；當有所小悟之時，已能放下以自我為中心之念，與物相融，此時所見之景，山已不是遠遠之山、水也不是冰冷之水，而是有著：「溪聲便是廣長舌，山色豈非清淨身？」[23]之感；然在大徹大悟之後──得箇休歇處[24]，了知「凡所有相，皆是虛妄。」[25]此時所見之景，山祇是山，水祇是水，沒有清淨不清淨之分別。王國維（1827-1927）《人間詞話》有云：

> 「有有我之境，有無我之境。……有我之境，以我觀物，故物我皆著我之色彩。無我之境，以物觀物，故不知何者為我，何者為物。」[26]、「境非獨謂景物也，感情亦人心中之境界。故能寫真景物，真感情者，謂之有境界，否則謂之無境界。」[27]

　　玉澗在此畫中，大筆一揮，境界自然成，無須米家雲山，點點染染，廬山「橫看成嶺側成峰，遠近高低各不同。」[28]之境，躍然紙上，縱然倪迂之逸筆草草，亦無此境界。

23　參見：《蘇軾全集校注》〈贈東林總長老〉：「溪聲便是廣長舌，山色豈非清淨身？夜來八萬四千偈，他日如何舉似人！」，頁：2575。

24　參見：《續傳燈錄》卷22：「吉州青原惟信禪師上堂：老僧三十年前未參禪時，見山是山、見水是水；及至後來親見知識有箇入處，見山不是山、見水不是水；而今得箇休歇處，依然見山祇是山、見水祇是水。」（CBETA 2022.Q3, T51, no. 2077, p. 614b29-c4）。

25　參見：《金剛般若波羅蜜經》：「凡所有相，皆是虛妄；若見諸相非相，則見如來。」（CBETA, T08, no. 235, p. 749a24-25）。

26　參見：王國維著，滕咸惠校注，《人間詞話》，頁：36。

27　參見：《人間詞話》，頁：39。

28　參見：《蘇軾全集校注》〈題西林壁〉：「橫看成嶺側成峰，遠近高低各不同。不識廬山真面目，只緣身在此山中。」，頁：2578。

　　徐渭之雲山之境亦不妨多讓，且在雲山之下方，掃寫出了一間草堂，以之為「休歇處」。

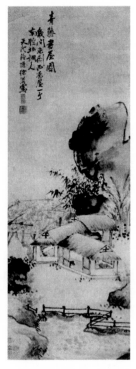

圖 11：徐渭繪，〈青藤書屋圖〉。引自：《徐渭石濤　花鳥畫風》，圖 23。

　　畫上題：

　　「青藤書屋圖
　　　幾間東倒西歪屋
　　　一個南腔北調人
　　　天池漁隱徐渭寫」

不禁令人吟哦出無門慧開禪師之：

「春有百花秋有月

夏有涼風冬有雪

若無閑事挂心頭

便是人間好時節」[29]

另傳徐渭在其七十歲壽日時，亦自畫有一幅〈青藤書屋八景圖〉（惜已佚失），並作有〈壽藤圖詩〉及〈青藤書屋八景記〉一文。

「吾十歲植青藤，

吾今稀年花甲藤，

容圖壽藤壽吾壽，

他年吾去不朽藤。」（自畫像題詩）

「正德辛卯，吾年十歲，手植青藤一本於天池之旁，迄今萬曆庚寅，吾年政（正）七十矣；此藤亦六十年之物。流光荏苒，兩鬢如霜，是藤大若虬松，綠蔭如蓋，合作此圖，

[29] 參見：《無門關》：「南泉因趙州問：如何是道？泉云：平常心是道。州云：還可趣向否？泉云：擬向即乖。州云：不擬爭知是道？泉云：道不屬知、不屬不知；知是妄覺、不知是無記。若真達不擬之道，猶如太虛廓然洞豁，豈可強是非也。州於言下頓悟。
無門曰：南泉被趙州發問，直得瓦解冰消分疎不下。趙州縱饒悟去，更參三十年始得。頌曰：
春有百花秋有月夏有涼風冬有雪
若無閑事心心頭便是人間好時節」（CBETA 2022.Q3, T48, no. 2005, p. 295b14-24）。

壽藤亦壽吾也。」（題證）[30]

第二節　花卉、蔬菓畫

　　徐渭之花卉蔬菓畫，[31]亦非常具有禪意，尤其是其墨荷花、
墨梅、墨牡丹、墨葡萄、芭蕉與墨竹、墨菊。徐渭畫作中，荷花（蓮
花）也是高潔精神的象徵，他借物抒情，能夠將自己的情懷寄托
在畫作中，因而他的畫作也彰顯了一種灑脫之感，能夠帶給人內
心的一種嚮往。

　　底下圖12之三圖顯現出水墨畫由文人「寫意畫」衍化到「大
寫意畫」之進程。沈周以大筆揮寫荷葉，蘆葉筆線勁利濃烈，荷
花則以淡墨勾畫出，再稍加暈染，墨色濃淡有致，表現出荷花本
身之神氣；陳淳則於荷葉之葉緣用濕墨濡染，顯示出豪放之精神；
徐渭之下筆則可看出更為狂放，以淋漓的濃淡墨色疾掃出荷葉，
更不拘形似，直寫出荷葉之精神來。日本學者鈴木敬（1920-2007）
在其《東洋美術史要說》中云：

> 「沈石田（沈周）、陳道復（陳淳）等人的水墨花鳥畫，
> 比起線描來，更擴張了墨的濃淡，有效的運用了其滲透性，
> 作畫的態度是富於個性的、主觀的也可以說是寫意的，更

[30] 參見：本文之附錄五：〈青藤書屋八景圖記〉。

[31] 「花卉蔬菓畫」亦稱「花鳥畫」、「花卉翎毛畫」，為傳統畫科之一，實
　　際上徐渭大多以葡萄、荷花、芭蕉、梅竹等花草類為主，絕少畫禽鳥麟獸
　　之類，本書將以花卉蔬菓畫稱之。

推廣了這種傾向的就是徐文長。」[33]

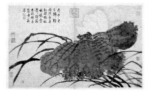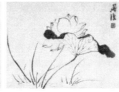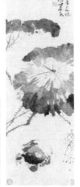

圖 12：墨荷花圖
左圖：沈周繪，《寫生冊》第四幅〈荷花與蹲蛙〉，34.7×55.4 cm，台北故宮博物院院藏。
　　　轉引自：李佳玲碩論，《徐渭與晚明文人畫之個性解放取向》，頁：47。
中圖：陳淳繪，《花卉冊》之一〈荷花圖〉，28×37.9 cm，北京故宮博物院藏。引自：
　　　張春記著，《書藝珍品賞析　陳淳》，頁：3。
右圖：徐渭繪，〈黃甲圖〉，[32] 紙本，114.6×29.7cm，北京故宮博物館藏。引自：
　　　《明畫全集》第十卷，〈徐渭〉，圖 17。

　　荷花又名蓮花，古名菡萏、芙蕖、芙蓉（芙蓉是指水芙蓉，
與木芙蓉、山芙蓉有別）、澤芝、水芝、水華等等。原產於埃及，
輾轉東傳，南傳至印度，為佛教所吸收，在佛經上一再的出現、
被引用、譬喻，成為佛教中之一重要之花卉植物。北傳經西域而

[32] 此圖題曰：「兀然有物氣豪粗，莫問年來珠有無，養就孤標人不識，時來
黃甲獨傳臚。」，參見：〈黃甲傳臚〉，《徐渭集》四，《補編》，頁：
1314。
[33] 參見：鈴木敬、松原三郎，《東洋美術史要說（下卷）中國・朝鮮編》（東
京，吉川弘文館，1972）。轉引自：劉昇典碩論，《寫意花卉的典範與轉
折——以臺北國立故宮博物院藏徐渭〈花竹圖〉為中心》，頁：33。

至漢地，時間則可上推至先秦之時。最早見於《詩經》《鄭風》
篇之〈隰有荷華〉。在漢地，一直得受到文人之喜好與歌詠，宋
代周敦頤作有〈愛蓮說〉，[34] 謂「蓮出淤泥而不染，濯清漣而不
妖」，為花中之君子，故蓮又被稱為「君子花」；在佛教之中，
蓮花為淨土宗西方淨土之花，為觀音菩薩、大勢至菩薩手持之花，
佛弟子追求的是「蓮花化生」、「花開見佛」；密宗則有蓮華手
菩薩、蓮華生大士等，亦為一非常重要之花卉。在禪宗之中則以
蓮花開，為開悟之一種表徵，如：

　　大慧宗杲禪師云：「這僧當下大悟，如睡夢覺，如蓮華
開。」、[35]

　　亦有禪師以之為機鋒語，如：

　　益州淨眾寺歸信禪師，

　　　有僧問：「蓮華未出水時如何？」

　　　師曰：「菡萏滿池流。」

　　　曰：「出水後如何？」

　　　師曰：「葉落不知秋。」、[36]

　　五祖法演禪師則有：

[34] 參見：周敦頤，〈愛蓮說〉：「水陸草木之花，可愛者甚蕃。晉陶淵明獨
愛菊。自李唐來，世人甚愛牡丹。予獨愛蓮之出淤泥而不染，濯清漣而不
妖；中通外直，不蔓不枝；香遠益清，亭亭淨植，可遠觀而不可褻玩焉。
予謂：菊，花之隱逸者也；牡丹，花之富貴者也；蓮，花之君子者也。噫！
菊之愛，陶後鮮有聞。蓮之愛，同予者何人？牡丹之愛，宜乎眾矣！」，
《周敦頤集》，頁：120。

[35] 參見：《大慧普覺禪師語錄》卷 15，（CBETA 2022.Q3, T47, no. 1998A, p.
874c18-19）。

[36] 參見：《景德傳燈錄》卷 23，（CBETA 2022.Q3, T51, no. 2076, p. 397a12-
14）。

「上堂僧問：『蓮花未出水時如何？』

　師云：『在泥裏。』

　學云：『出水後如何？』

　師云：『在水上。』」；[37]

圓悟佛果禪師更是以「在家菩薩修出家行。如火中出蓮。」[38]
來開示弟子。

下圖為徐渭所繪之〈荷花圖〉，徐渭題詩中以西施喻潔白之
荷花。徐渭畫荷花，常以淡墨細筆輕勾荷花，以濃墨大筆刷荷葉，
葉不論是正面或側面，皆以潑墨為之，造成墨瀋淋漓之荷葉、襯
托出白描潔淨之荷花。

左圖上題曰：

「五月蓮花塞浦頭，

　長竿尺柄插中流。

　縱令遮得西施面，

　遮得歌聲渡葉不？

　天池潀（按：道之異體字）士」

[37] 參見：《法演禪師語錄》卷1，（CBETA 2022.Q3, T47, no. 1995, p. 653a
27-28）。

[38] 參見：《圓悟佛果禪師語錄》卷14〈示許庭龜奉議〉：「在家菩薩修出家行。
如火中出蓮。蓋名位權勢意氣卒難調伏。而況火宅煩擾煎熬百端千緒。除
非自己直下明悟本真妙圓。」（CBETA 2022.Q3, T47, no. 1997, p. 776c17-
19）。

圖13：荷花

左圖：徐渭繪，〈五月蓮花圖〉，103×51cm，引自：《徐渭精品畫集》，圖六十九。

右圖：徐渭繪，《潑墨十二種圖冊》第五開，21.2×38.5cm，北京故宮博物院藏。引自：《徐渭書畫全集》《繪畫卷》壹，頁：170。

右圖上題曰：

> 「若耶溪上好風光，
> 　無人折取獻吳王。
> 　西施一病經三月，
> 　數問荷花幾許長？」

題序曰：

> 「荷葉荷花照秋水，　　搖風無力還相依。
> 　淡墨寫意弗寫形，　　卻似野人不衫屨。
> 　便饒十里錦霞相，　　圓鏡歸根皆若此。
> 　冉阝（按：那）見游魚闊斡游，　　應是波心唱蓮子。」

　　墨梅畫始於〔宋〕楊無咎，[39] 徐渭亦畫墨梅，其自謂：「自觀萬樹、無師自通」，頗得張璪之「外師造化，中得心源」[40] 之妙，參見下圖：

圖 14：徐渭繪，〈雜花八段卷〉，30×401cm，榮寶齋藏。引自：《明畫全集》
　　　　第十卷，〈徐渭〉，圖 36。

　　圖上題：

　　　「從來不見梅花譜，
　　　　信手拈來自有神。

<hr />

[39] 楊無咎（1097-1171）字補之，一說名補之，字無咎。自號逃禪老人、清夷長者、紫陽居士。臨江清江（今江西樟樹市）人，寓居洪州南昌。繪畫尤擅墨梅。水墨人物畫師法李公麟。書學歐陽詢，筆勢勁利。今存《逃禪詞》一卷，詞多題畫之作，風格婉麗。生平事跡見《宋史翼》卷三六。

[40] 參見：張彥遠，《歷代名畫記》，第十卷，頁：121。

不信試看千萬樹，
東風吹著便成春。」[41]

　　觀此圖，不禁令人想起〔唐〕無盡藏比丘尼之開悟偈：

「終日尋春不見春，
芒鞋踏遍隴頭雲。
歸來笑拈梅華嗅，
春在枝頭已十分！」[42]

　　「牡丹，花之富貴者也。」[43]牡丹花在中國被視為富貴之花，
為富貴之意涵、吉祥之象徵，廣受社會大眾之喜好。尤其是在盛
唐之時，由於武則天之愛好，上有所好，下必隨之。不僅是天下
大植其花，文人好歌詠、畫家愛畫寫，甚至於日用品、器物之裝
飾、紡織品、衣物之緹花亦多有牡丹之圖案。

　　「牡丹花本身具有雍容華貴的品貌，被稱為花中之王，並
被賦予富貴的象徵，因而一直是工藝美術中，受人喜愛的
紋樣。」[44]

[41] 參見：〈題畫梅〉二首　其二：「從來不見梅花譜，信手拈來自有神。不
信試看千萬樹，東風吹著便成春。」，《徐渭集》二，頁：387。

[42] 參見：《楞嚴經宗通》卷5：「尼有悟道者。偈曰：『終日尋春不見春，
芒鞋踏遍隴頭雲。歸來笑拈梅華嗅，春在枝頭已十分。」（CBETA 2022.
Q3, X16, no. 318, p. 835b16-18 // Z 1:25, p. 87b2-4 // R25, p. 173b2-4）。

[43] 周敦頤，《周敦頤集》卷三〈愛蓮說〉：「予謂菊，花之隱逸者也；牡丹，
花之富貴者也；蓮，花之君子者也。噫！菊之愛，陶後鮮有聞；蓮之愛，
同予者何人？牡丹之愛，宜乎眾矣！」，頁：120。

[44] 參見：薄松年主編，《中國藝術史》，頁：191。

　　牡丹花作為工藝、美術上之題材，畫者總是工筆描繪、色彩斑斕，表現出金碧輝煌、富貴華麗。

　　徐渭亦愛畫牡丹，然而他對牡丹花之觀念為：

> 「牡丹為富貴花王，光彩奪目。故昔人多以鉤染烘托見長，今以潑墨為之，雖有生意，終不是此花真面目。蓋余本窶人，性與梅竹宜，至榮華富麗，風若馬牛，宜弗相似也。」[45]

　　徐渭認為不用「胭脂」（色彩），僅用「水墨」，[46]其「墨色」更能傳達出他心中之牡丹來：「墨作花王影」、[47]「傳神是墨王」、[48]「富貴花將墨寫神」。[49]

　　左圖為徐渭四十九歲時，在獄中得以除去枷鎖刑具（去械）時所畫的，畫上題詩：

> 「四十九年貧賤身，
> 何嘗妄憶洛陽春。
> 不然豈少胭脂在，
> 富貴花將墨寫神。」

[45] 參見：李祥林、李馨編，《中國書畫名家畫語圖解》〈徐渭〉，頁：106。

[46] 參見：〈水墨牡丹〉：「膩粉輕黃不用勻，淡煙籠墨弄青春。從來國色無妝點，空染胭脂媚俗人。」，《徐渭集》三，頁：852。

[47] 參見：〈牡丹畫〉：「牡丹開欲歇，燕子在高樓。墨作花王影，胭脂付莫愁。」，《徐渭集》三，頁：836。

[48] 參見：〈牡丹〉：「不借東風立，傳神是墨王。雪威悲劍戟，鏖戰幾千場。」，《徐渭集》三，頁：836。

[49] 參見：〈牡丹〉：「五十八年貧賤身，何曾妄念洛陽春。不然豈少胭脂在，富貴花將墨寫神。」，《徐渭集》二，頁：396-397。

圖 15：墨牡丹圖
左圖：徐渭繪，《花卉圖冊》之二〈牡丹圖〉46.3×62.4cm。引自：《徐渭精品畫集》，圖八十五。
右圖：徐渭繪，《花果卷》之五〈牡丹圖〉。引自：《徐渭精品畫集》，圖十六。

此題詩與他後來五十八歲時，重畫〈牡丹圖〉之題詩略同。[50]
右圖為徐渭後來所畫之《花果卷》中之〈牡丹圖〉，其題詩為：

　　「墨中遊戲老婆禪，[51]
　　　長被參人打一拳。
　　　沸下胭脂不解染，
　　　真無學畫牡丹緣。」

更見墨色淋漓、更具禪意。

　　徐渭的墨葡萄，與其說是繪形，不如說是繪其月光下之影，
體現出水墨淋漓、運筆生風，給人一種大氣、靈動之感。他以草
書寫藤、蔓，古樸老拙；以墨漬、墨塊來表現葉；葡萄則快速地

[50] 參見：上一條註釋。

[51] 老婆禪：謂禪師苦口婆心，多方設教，反覆叮嚀如老婆婆；《丁福保佛學
大辭典》：（術語）親切叮嚀之禪也。
語出：《鎮州臨濟慧照禪師語錄》：「普化以手指云：「河陽新婦子、
木塔老婆禪、臨濟小廝兒，卻具一隻眼。」」（CBETA 2022.Q3, T47, no.
1985, p. 503b14-15）。

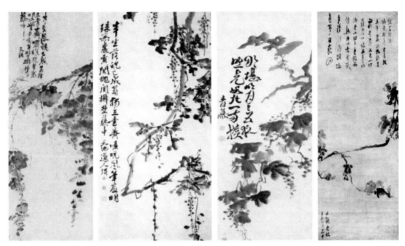

圖 16：墨葡萄圖
左圖：徐渭繪，〈葡萄圖〉，166.3×64.5cm，北京故宮博物院藏。引自：《徐渭精品畫集》，圖二十。
中左：徐渭繪，〈葡萄圖〉，184.9×90.7cm，浙江省博物館藏。引自：《徐渭精品畫集》，圖五十四。
中右：徐渭繪，〈墨葡萄圖〉，118.3×38cm，上海文物商店藏。引自：《徐渭精品畫集》，圖二十二。
右圖：〔元〕溫日觀繪，〈葡萄圖〉，154×42cm，（重文）東京國立博物館藏。引自：《宋元の繪畫》
　　　圖 90。

以一點一點之筆法來表現，宛如驟雨般的滴落在紙上，滿紙風馳
電掣、氣韻生動。在其〈墨葡萄〉畫作中，無論葡萄、葉、蔓藤，
皆出自其個人胸臆間之情感，將之抒發得淋漓盡致。用筆墨之淋
漓變化，展現出禪意與禪境來，並題詩偈以抒發心境。

　　墨葡萄水墨畫，未知始於何人，然水墨蔬菓畫，一般皆認為
始於北宋僧人華光仲仁[52]之墨梅。夏文彥在《圖繪寶鑑》中言其：
「以墨暈作梅如花影然，別成一家所謂寫意者也。」[53]及至南宋末

[52]　仲仁（?-?），字超然，越州會稽（浙江紹興）人。於北宋元祐年間（1086-
　　　1093）寄居於衡州瀟湘門外之華光寺，因人以之為號──華光仲仁。
[53]　參見：夏文彥，《圖繪寶鑑》卷三，267。

元初，畫僧日觀[54] 畫之墨葡萄最為有名。一山一寧[55] 稱「溫玉山畫葡萄，乃遊戲三昧耳。」[56] 頗具禪意，徐渭承繼了溫日觀之〈水墨葡萄〉，[57] 進而更加的運筆狂放、水墨淋漓。薄松年評之曰：

> 「此軸是他晚年代表之作，以奔放有力、類似草書的筆法，畫出葡萄的藤蔓，酣暢的筆墨點出葉片，和懸在枝藤上的成串葡萄，頗有氣勢，不拘於形似而情意自足。」[58]

徐渭懷才不遇、身世坎坷，他在畫作中，借物抒情，常以「明珠」[59] 來比擬自己，以葡萄、石榴實子借代明珠，將他自己的情

[54] 日觀（?-1296）字仲言，號日觀。又號玉山。華亭人，俗家姓溫，又稱子溫。

[55] 參見：法鼓人名規範資料庫。一山一寧（1247-1317），宋代臨濟宗楊岐派僧，台州胡氏。幼年出家，居普陀山，得法於頑極行彌。至元間（1271-1295），主昌國祖印寺。元成宗大德三年（1299），敕使東航，勸化日本。師又精通朱子學，與弟子雪村友梅同為日本五山文學之先河。其法派稱一山派，為日本禪宗二十四派之一。日本文保元年（1317）示寂，享年七十一。

[56] 參見：〔日〕島田修二郎，〈日觀と葡萄〉，《美術研究》，337 號，1987.02.28，頁：31。

[57] 畫上題：
「偶有能誦遍吉經聲者，
　　至我弄筆處，
　　使我驟喜而作是畫，
　　又書一詩舊所作也，
　　懷安養故鄉者也。
　　詩云：
　　香稻雨催熟，
　　丹心老變灰。
　　夕陽歸路近，
　　魂夢日裝回。」。

[58] 參見：薄松年主編，《中國藝術史》，頁：176。

[59] 參見：〈對明篇〉：「射策封書復幾年？明珠不遇賈胡識，寶劍難酬夜色鮮。」，《徐渭集》一，頁：129。

懷，表達於畫作之中，他的畫作帶著一種幽怨之感，透過奔放有力之筆線、淋漓之墨塊及題詩：[60]

「半生落魄已成翁，

　獨立書齋嘯晚風。

　筆底明珠無處賣，

　閒拋閒擲野藤中。」[61]

中右圖上題：

「那堪明月三五夜

　照見冰丸一兩攢

　　　　青藤」

表達出一種心境之抒發、對坎坷、困頓之身世的抱怨，也是對世情之放下[62]的禪意。

徐渭不單是以葡萄來表示明珠，亦以石榴實子來表示明珠：

[60] 左圖及中左圖均題相同之詩句，徐渭經常有類似主題之畫作，題同樣地或略為改動數字之詩句。

[61] 參見：〈葡萄〉，《徐渭集》二，頁：401。

[62] 《黃龍慧南禪師語錄》：「上堂，舉嚴陽尊者問趙州：『一物不將來時如何？』州云：『放下著。』尊者云：『既是一物不將來，放下箇什麼？』州云：『擔取去。』尊者言下有省。」（CBETA 2022.Q3, T47, no. 1993, p. 632a25-27）。

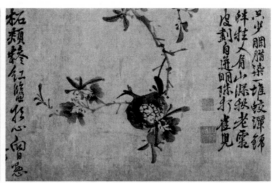

圖 17：石榴圖
左圖：徐渭繪，〈榴實圖〉，91.4×26.6cm，台北故宮博物院藏。引自：中國巨匠
　　　美術周刊，《徐渭》，頁：11。
右圖：徐渭繪，《雜花圖卷》之三〈榴實圖〉，引自：《徐渭石濤　花鳥畫風》，
　　　圖 56。

其〈榴實圖〉軸（左圖）亦有題：

「山深熟石榴，

向日便開口，

深山少人收，

顆顆明珠光。

文長」

右圖《雜花圖卷》之三〈榴實圖〉題：

「只少胭脂染一堆，

蛟潭錦蚌挂人肩。

山深秋老霜皮劃，

自迸明珠打雀儿。」

此與王維之〈辛夷塢〉：

「木末芙蓉花，
　山中發紅萼。
　澗戶寂無人，
　紛紛開且落。」[63]

有著同樣之禪境，「平常心是道」，[64] 一切放下之後，心中一片清明，任運花開花落。

歷代評論王維的畫——〈袁安臥雪圖〉（按：此圖已佚失）中之「雪中芭蕉」：唐時張彥遠評「王維畫物多不問四時」，然而到了宋時沈括（1031-1095）則云：「雪中芭蕉，此乃得心應手，意到便成，故造理入神，迥得天意。」[65] 惠洪覺範（1071-1128）也云：「如王維作畫雪中芭蕉，詩眼見之，知其神情寄寓於物；俗論則譏以為不知寒暑。」[66] 隨著禪宗之普世開展及世俗化，到了宋以後無論文人、士大夫或禪者，在思想上、生活上或多或少，皆普具禪意，頗能接受禪宗之不思議的禪境界。徐渭也「不問四時」，意想、摹仿王維之畫「雪中芭蕉」，繪了〈雪蕉〉圖，並在其上題

[63]　參見：《全唐詩》卷一百二十八《輞川集》〈辛夷塢〉，頁：1301-1302。

[64]　《圓悟佛果禪師語錄》卷6：「平常心是道，饑來喫飯困來眠。」（CBETA 2022.Q3, T47, no. 1997, p. 741a24-25）。

[65]　參見：沈括著，王驤注，《夢溪筆談注》〈書畫〉卷十七，頁：359。

[66]　參見：惠洪覺範，《冷齋夜話》卷四。中國哲學書電子化計劃網站 https://ctext.org/wiki.pl?if=gb&res=438150&searchu=%E7%95%AB%E9%9B%AA%E4%B8%AD%E8%8A%AD%E8%95%892018.12.23 點擊。

「芭蕉伴梅花，

　　此是王維畫。

　　　　天池」

（見下圖之左圖）。

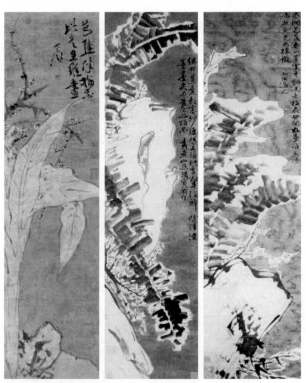

圖 18：雪蕉圖

左圖：徐渭繪，〈梅花蕉葉圖〉，133.3×30.7cm，北京故宮博物院藏。引自：
　　　《徐渭精品畫集》，圖二十四。

中圖：徐渭繪，〈芭蕉梅花圖〉，160×35.5cm，遼寧省博物館藏。引自：
　　　《徐渭精品畫集》，圖三十八。

右圖：徐渭繪，〈雪蕉梅竹圖〉，134×30cm，瀋陽故宮藏。引自：《徐
　　　渭精品畫集》，圖四十九。

中圖題：

> 偶然蕉葉影窗紗，
> 遙想王維托雪加，
> 半酒醉餘渾潑墨，
> 毫尖不覺點梅花。
> 　　鵝鼻山樵渭寶戲作

右圖則題：

> 冬爛芭蕉春一芽，
> 雪中翻笑老梅花。
> 世間好事誰兼得，
> 吃厭魚兒又揀蝦。
> 　　　　天池道人

　　徐渭也將不同季節的花卉蔬菓同繪於一圖，仿牧谿橫幅長卷式的〈花卉蔬菓圖卷〉繪製了數幅的花卉蔬菓圖卷，諸如：〈雜花圖卷〉（見下圖 19）、〈花卉圖卷〉、〈花卉雜畫卷〉、〈墨花九段卷〉、〈蔬菓卷〉等。更突破傳統、創新了畫面構圖，將四時花卉夾雜穿插繪在一掛幅大立軸上，諸如：〈十六花姨圖〉、[67]〈花竹圖〉等（見下圖 20）。

[67] 圖中計有：春天的牡丹、蘭花、秋葵、芭蕉，夏天有繡球花、萱花、荷花、石榴，秋天為芙蓉、秋海棠、菊花、玉簪花，冬天是竹子、水仙、茶花、梅花等不同季節之十六種花。

圖 19：徐渭繪，《雜花圖卷》，30×1053.5 cm，南京博物院藏。轉引自：李佳玲碩論，《徐渭與晚明文人畫之個性解放取向》，圖 3-19。

　　此圖卷末署曰：「天池山人謔抹」。其上共畫有：牡丹、石榴、荷花、梧桐、菊花、南瓜、扁豆、紫薇、葡萄、芭蕉、梅花、水仙、竹子十三種花菓植物。恣意瀟灑、縱橫睥睨、大筆橫掃、水墨淋漓、氣勢磅礴。

　　此類所謂之「百花圖」自南宋牧谿以來，多有人畫，

> 他們都在各自的作品尤其長卷創作中展現了把各種花卉同畫一景的熱鬧趣味。在這樣熱熱鬧鬧的花卉畫創作的時代氣氛中，徐渭不是特例，而是最好的例子。[68]

　　下圖之左圖為美國費城美術館藏之〈十六花姨圖〉與中圖台北故宮博物院藏之〈花竹圖〉無論大小尺寸、構圖、題款均約略相似，惟左右相反，其前題皆曰「客強余畫十六種花」，推估應為應酬或贗畫之作。其題曰：

> 客強余畫十六種花，因憶徐陵雜曲中「二八年時不憂

[68] 參見：孫明道博論，《布衣與簪裾──科舉下的徐渭與董其昌畫風》，頁：76。

圖 20：四時花卉
左圖：徐渭繪，〈十六花姨圖〉，332.7×99.1cm，美國費城美術館藏。引自：
　　　《明畫全集》第十卷，〈徐渭〉圖 7。
中圖：徐渭繪，〈花竹圖〉，337.6×103.5cm，台北故宮博物院藏。引自：袁
　　　寶林著，《徐渭》，中國巨匠美術周刊，頁：6。
右圖：徐渭繪，〈四時花卉圖〉，144.7×80.8cm，北京故宮博物館藏。引自：
　　　《徐渭石濤　花鳥畫風》，圖 49。

度」之句，作一歌，因為十六花姨歌舞纏頭，亦便戲效陵
體，用陵韻。

　　東鄰西舍麗難儔，新屋棲花迎莫愁，蝴蝶固應憎粉伴，
牡丹亦自起紅樓。牡丹管領春穠發，一株百蒂無休歇，管
中選取八雙人，紙上嬌開十二月。誰向關西不道妍，誰數
關頭見小憐，儂為頃刻殷七七，我亦逡巡酒裏天。昭陽燕
子年年度，誰能鏡裏無相妒，鏡中顏色不長新，畫底胭脂
翻能故。花姨舞歇石家香，依舊還歸紙硯光，莫為弓腰歌
一曲，雙雙來近畫眠床。[69]

[69] 參見：〈客強余畫十六種花，因憶徐陵雜曲中「二八年時不憂度」之句，

　　右圖為北京故宮博物館藏之〈四時花卉圖〉，尺寸則較小幅，雖同為四時花卉並陳，但構圖不同，其題詩為：

> 老夫游戲墨淋漓，
> 花草都將雜四時。
> 莫恠畫圖差兩筆，
> 近來天道敎（按：夠）差池。
> 　　　鵝鼻山儂

　　徐渭在畫中自稱「老夫遊戲墨淋漓，花草都將雜四時。」[70]畫面中春夏秋冬四季之花卉穿插齊集，宛如四季如春、生意蓬勃、禪意盎然，有如雲門禪師說的「日日是好日」。[71]

　　芭蕉在中國可以追溯到漢時，但只是偶然一見。中唐以後，芭蕉的種植逐漸普及，到了明清之時，已經非常普遍，作為園林中之重要的造景之一。可叢植於庭前、屋後，或植於窗前、院落，搖曳生姿、掩映成趣，尤其是「月下風吹蕉葉影、夜半雨打芭蕉聲」，更是詩人、禪客之最愛。通常芭蕉還會與其他植物搭種，蕉竹配、芭蕉牡丹、芭蕉荷花亦常見。芭蕉還可以做盆景，是文人雅客喜歡的一種清玩。

　　在詩人、墨客眼裏，芭蕉常與孤獨、愁悵、離情相聯繫。古

　　作一歌，因為十六花姨歌舞纏頭，亦便戲效陵體，用陵韻〉，《徐渭集》一，頁：150。
[70] 徐渭繪，〈四時花卉圖〉之題畫詩。北京故宮博物館藏。
[71] 《雲門匡真禪師廣錄》卷2：「示眾云：『十五日已前不問爾，十五日已後道將一句來。』代云：『日日是好日』。」（CBETA 2022.Q3, T47, no. 1988, p. 563b17-18）。

人把此心緒藉著風吹月下蕉影、雨打芭蕉之聲，宣洩、傾吐出來，
留下了許多膾炙人口的詩篇、及丹青、水墨畫作。

　　而在佛教裡，則因芭蕉樹心中空，把芭蕉視為虛幻、無實，
諸如在《達摩多羅禪經》卷2：「種種諸想，如春時焰；行如芭蕉，
無有堅實；觀六識種，猶如幻化。」、[72]《禪祕要法經》卷1：「行
者見身猶如芭蕉，中無堅實，或自見心如水上泡，聞諸外聲猶如
谷聲。」、[73]《入楞伽經》卷5：「觀世間虛妄，如幻夢芭蕉。雖
有貪瞋癡，而無有作者；從愛生諸陰，有皆如幻夢。」。[74]

　　禪師們則一方面把芭蕉視為幻化、水月，諸如《禪宗永嘉集》：
「如水聚沫，浮泡陽焰，芭蕉幻化，鏡像水月，畢竟無人。」、[75]
《宏智禪師廣錄》卷9：「觀身因緣。芭蕉不堅。悟世幻化。」；[76]
另方面又把雨打芭蕉聲，當成機鋒、禪機，例如：

　　《宏智禪師廣錄》卷8：「偶成示眾：

　　　『楊柳斜風力弱，

　　　　芭蕉擊雨聲寒。

　　　　莫把見聞作對，

　　　　誰將聲色相瞞。』」、[77]

[72] 參見：《達摩多羅禪經》卷2，（CBETA 2022.Q3, T15, no. 618, p. 321a4-5）。

[73] 參見：《禪祕要法經》卷1，（CBETA 2022.Q3, T15, no. 613, p. 251b18-20）。

[74] 參見：入楞伽經》卷5，（CBETA 2022.Q3, T16, no. 671, p. 542c20-22）。

[75] 參見：《禪宗永嘉集》，（CBETA 2022.Q3, T48, no. 2013, p. 388c19-20）。

[76] 參見：《宏智禪師廣錄》卷9，（CBETA 2022.Q3, T48, no. 2001, p. 108b7）。

[77] 參見：《宏智禪師廣錄》卷8，（CBETA 2022.Q3, T48, no. 2001, p. 87c24-26）。

《古林清茂禪師語錄》卷 5：「示禪人：

『山前虎趒大虫走，
　門外雨滴芭蕉聲。
　眾生顛倒不解聽，
　巖畔老龍長自鳴。』」。[78]

徐渭之芭蕉大筆揮掃、墨瀋淋漓，亦非常地出色、甚具禪意，
見如下圖：

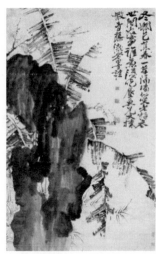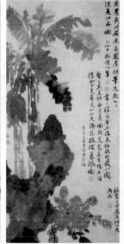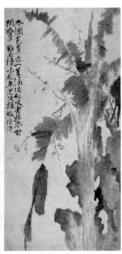

圖 21：芭蕉圖
左圖：徐渭繪〈蕉石圖〉，166×91cm，瑞典斯德哥爾摩東方博物館藏。引自：《明畫全集》第十卷，
　　　〈徐渭〉圖 37。
中圖：徐渭繪〈牡丹蕉石圖〉，120.6×58.4cm，上海博物館藏。引自：中國巨匠美術周刊，《徐
　　　渭》，頁 9。
右圖：徐渭繪〈墨梅芭蕉圖〉，197×98cm，浙江省君匋藝術院藏。引自：《明畫全集》第十卷，
　　　〈徐渭〉圖 30。

[78] 參見：《古林清茂禪師語錄》卷 5，（CBETA 2022.Q3, X71, no. 1412, p.
　　266b19-21 // Z 2:28, p. 264b11-13 // R123, p. 527b11-13）。

左圖題曰：

「冬爛芭蕉春一芽，
　隔墻似笑老梅花。
　世間好事誰兼得，
　吃厭魚兒又揀蝦。
　　　青藤老墨謔」

中圖題曰：

「焦墨英州石，
　蕉叢鳳尾材，
　筆尖般七七，[79]
　深夏牡丹開。
　　　天池中漱牘之筆」

次又題

畫已，浮白者五，醉矣！
狂歌竹枝一闋，贅書其左：
「牡丹雪裡開親見，
　芭蕉雪裡王維擅，

[79] 參見：法鼓人名資料庫。般七七，唐時人，名天祥，又名道荃，嘗自稱七七，俗多呼之。不知何所人，亦不測其年壽，面光白若四十許人，到處遊行，姓名不定。曾於涇州賣藥，時靈臺蕃漢疫癘俱甚，得藥者入口即愈，皆謂之神聖。周寶識之於長安，般七七每醉自歌曰：「能開頃刻花」。周寶試之，悉有驗。

霜兔毫尖一小兒，

馮渠擺潑春風面。

嘗親見雪中牡丹者兩。」

左下方邊又題：

杜審言[80]吾為造化小兒所苦

右圖題曰：

「冬爛芭蕉春一芽，

隔墻自咲（按：笑）老梅花。

世間好事誰兼得，

吃厭魚兒又揀蝦。

徐渭」

此墨掃芭蕉圖之畫風，引發了後世石濤、吳昌碩之畫芭蕉的意趣。

竹本空心、有節，具韌性、不易折，且耐寒，竹葉經冬不凋，有謙虛、有氣節、堅貞之品格。自古詩人、畫家常以竹來喻人，用之以比擬人之虛心、不畏欺凌。佛教中以竹為「法身」，[81]禪

[80] 杜審言（645-708），杜甫之祖父。擅長五言律詩。在初唐時期的詩歌發展史上，一般認為排在初唐四傑之後，與沈佺期，宋之問齊名。

[81] 參見：《景德傳燈錄》卷28：「青青翠竹盡是法身，鬱鬱黃華無非般若。」（CBETA 2022.Q3, T51, no. 2076, p. 441b21-22）。

宗中更有「香嚴擊竹」之公案。[82] 徐渭也喜寫竹、畫竹，甚至於
胡宗憲受陷時，畫〈雪壓竹圖〉以抒胸懷、宣鬱氣。其有一系列
〈竹〉之詩，風竹、雨竹、雪竹，諸如：

> 「葉葉枝枝逐景生，
> 　高高下下自人情。
> 　兩梢直拔青天上，
> 　留取根叢作雨聲。」、[83]

> 「郡城去海不為遙，
> 　墨籜淋漓似鬱蛟。
> 　莫遣風來吹一葉，
> 　恐於箋上作波濤。」、[84]

> 「筆底霜叢三四竿，
> 　園中解籜兩三年。
> 　修蛇拔尾當黃土，

[82] 參見：《潭州溈山靈祐禪師語錄》：「香嚴，我聞：『汝在百丈先師處，問一答十、問十答百，此是汝聰明靈利、意解識想。生死根本，父母未生時，試道一句看。』香嚴被問，直得茫然。歸察將平日看過底文字，從頭要尋一句酬對，竟不能得。乃自嘆云：『畫餅不可充饑。』屢乞師說破，師云：『我若說似汝，汝已後罵我去。我說底是我底，終不干汝事。』香嚴遂將平昔所看文字燒卻，云：『此生不學佛法也，且作箇長行粥飯僧，免役心神。』乃辭師，直過南陽，睹忠國師遺跡，遂憩止焉。一日芟除草木，偶拋瓦礫，『擊竹作聲』，忽然省悟。」（CBETA 2022.Q3, T47, no. 1989, p. 580b8-18）。

[83] 參見：〈竹〉其一，《徐渭集》二，頁：387。

[84] 參見：〈竹〉其二，《徐渭集》二，頁：387。

小鳳梳翎在碧天。」、[85]

「人家宿紙幾時收，
　紫兔尖尖走潑油。
　竹影滿窗涼似水，
　斷厓疏雨數竿秋。」、[86]

「昨夜窗前風月時，
　數竿疏影響書幃。
　今朝榻向溪藤上，
　猶覺秋聲筆底飛。」[87] 等等。

鄭板橋對徐渭之〈雪竹圖〉讚嘆不已，評之曰：

「徐文長繪之竹，純以瘦筆、破筆、糟筆、斷筆為之，絕不
類竹，然後以淡墨水鉤染而出，枝間葉上，罔非雪積，竹之全體，
在隱約間矣」。[88]

下圖之左圖題曰：

杜若青青江水連，
鷓鴣拍拍下江煙。
湘夫人正蒼梧去，

[85] 參見：〈竹〉其六，《徐渭集》二，頁：388。
[86] 參見：〈竹〉其八，《徐渭集》二，頁：388-389。
[87] 參見：〈竹〉其九，《徐渭集》二，頁：389。
[88] 詳見：吳金蓮碩論，《徐渭書畫藝術研究》，頁：179-180。

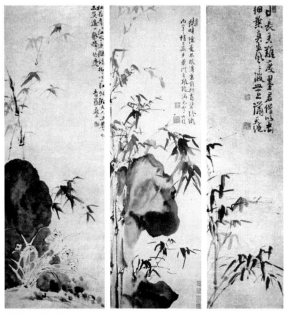

圖 22：墨竹圖
左圖：徐渭繪，〈竹石圖〉，134.5×47.3cm，天津市藝術博物館藏。
　　　引自：《徐渭精品畫集》，圖五十三。
中圖：徐渭繪，〈竹石圖〉，122×38cm，廣東省博物館藏。引自：
　　　中國巨匠美術周刊，《徐渭》，頁：13。
右圖：徐渭繪，〈墨竹圖〉。引自：《徐渭石濤　花鳥畫風》，圖25。

莫遣一聲啼竹邊。

青藤道士[89]

中圖題：

紙畔濡毫不敢濃，

窗前欲肖碧玲瓏。

[89]　參見：《徐渭集》二，頁：399。

兩竿梢上無多葉，
何自風波滿太空？[90]

右圖則題：

日長关難度，
墨君偕以遣。
細葉莫生風，
風波無上滿。
　　　　天池

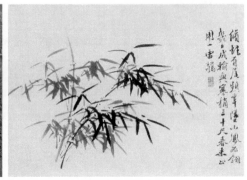

圖 23：雪竹、春竹圖
左圖：徐渭繪，〈雪竹圖〉，126×58.5cm，北京故宮博物館藏。引自：中國巨匠美
　　　術週刊，《徐渭》，頁：13。
右圖：徐渭繪，《墨花九段卷》〈春竹圖〉，46.3×624cm，北京故宮博物館藏。引自：
　　　中國巨匠美術週刊，《徐渭》，頁：13。

[90] 參見：〈風竹〉竹枝詞
「畫裏濡毫不敢濃，窗間欲肖碧玲瓏。兩竿稍上無多葉，何事風波滿太
空？」《徐渭集》三，頁：844。

左圖題曰：〈雪竹〉竹枝詞　其二

> 萬丈雲間老檜蓁，[91]
> 下藏鷹犬在塘西。
> 快心獵盡梅林雀，
> 野竹空空雪一枝。
> <div align="right">徐渭[92]</div>

右圖則題：

> 修蛇有尾頻年墜，
> 小鳳為翎幾日成。
> 輸與寒梢三十尺，
> 春來秪用一雷驚。[93]

<div>

[91] 雲間老檜是在暗罵，陷害胡宗憲之內閣首輔徐階。徐階為松江華亭（又稱雲間）人；老檜，秦檜也。

[92] 參見：〈雪竹〉竹枝詞 其二。
其一：「雪壓烟迷月又蹉，前村昏黑水增波。梅花也自難張主，數尺寒稍奈爾何？」
其三：「畫成雪竹太蕭騷，掩節埋清折好梢。獨有一般差似我，積高千丈恨難消。」，《徐渭集》三，頁：844。

[93] 參見：〈竹〉其七，《徐渭集》二，頁：388。

</div>

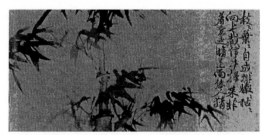

圖 24：徐渭繪，《花卉圖卷》之七〈墨竹圖〉，32.5×525cm，
美國弗利爾美術館藏。轉引自：吳南忻碩論，《徐渭傳
世繪畫作品中題跋之詮釋》，圖 4-2-07。

上圖題曰：

> 枝枝葉葉自成排，
> 嫩嫩枯枯向上栽。
> 信手掃来非著意，
> 是晴是雨恁人猜。[94]

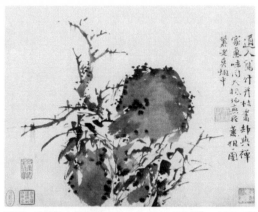

圖 25：徐渭繪，《墨花圖冊》之二〈枯木石竹圖〉，30.4×35
cm，北京故宮博物院藏。引自：《徐渭精品畫集》，
圖 111。

[94] 參見：〈雨竹〉竹枝詞 其二，《徐渭集》三，頁：846。

圖上題曰：

> 「道人寫竹並枯叢，
> 　卻與禪家氣味同。
> 　大抵絕無花葉相，
> 　一團蒼老暮煙中。」[95]

「無花葉相」正是「無相」的表現，正是從金剛經的「破四相」、「無住心」，到六祖大師在壇經上所言的「無念為宗，無相為體，無住為本。」之體現。

「菊，花之隱逸者也。」[96] 徐渭亦畫菊，他在其〈牡丹賦〉中有談菊之言：

> 「……滕子心疑而過問渭曰：『……是以古之達人修士，佩蘭采菊，茹芝挈芳，始既無有乎穠艷，終亦不見其寒涼，恬淡容與，與天久長。……」[97]

徐渭在晚年時，獨居閉門杜客，[98] 植竹、蒔菊以自娛，然因生活困頓、老病體衰，園中雜草並生。徐渭就是在此環境中，鬻文賣畫度過他的晚年。「忍饑月下獨徘徊」，「落英又道堪餐甚？坐看柴桑一事驅。」[99] 有怨嘆、有認命、更有放下。

[95] 參見：〈枯木石竹〉，《徐渭集》二，頁：406。
[96] 參見：周敦頤，〈愛蓮說〉，《周敦頤集》，頁：120。
[97] 參見：〈牡丹賦〉，《徐渭集》一，頁：37。
[98] 參見：〈章孟公招陪蒍韓二丈特徵酒姬妙解雄舞辱貺嘉篇率爾次韻 再次章君〉：「鄙杜門者八年矣。」，《徐渭集》三，頁：793。
[99] 參見：〈菊花〉：「曾是將軍蒔菊餘，尚遺秋雪一藤癯。籬香伴酒經三主，

下圖〈菊竹圖〉正是其晚年生活之最佳寫照。

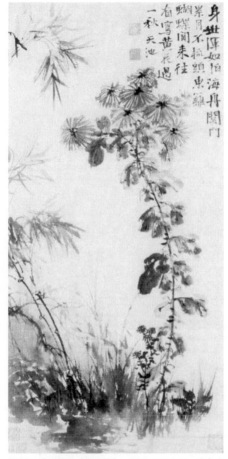

圖 26：徐渭繪，〈菊竹圖〉，90.4×44.4cm，遼寧省
博物館藏。引自：書藝珍品賞析，《徐渭》，
頁：17。

錢樹鎏銀散五銖。往往抱霜冰夜蝶，亭亭插帽朗晴蜺。落英又道堪餐甚？
坐看柴桑一事驅。」，《徐渭集》三，頁：770。

上圖題曰：

> 身世渾如泊海舟，
> 關門累月不梳頭。
> 東籬蝴蝶閒來往，
> 看寫黃花過一秋。
>
> 天池[100]

昔陶淵明愛菊，採菊東籬下，悠然見南山；文長賞菊有禪心，雜草殘竹並秋菊，大有長沙景岑禪師之「始隨芳草去，又逐落花回！」[101]的禪境！

[100] 參見：〈畫菊〉，《徐渭集》二，頁：396。

[101] 《宏智禪師廣錄》卷4：「長沙（景岑禪師）一日游山歸。首座問：『甚處去來？』沙云：『游山來。』座云：『到甚麼處？』沙云：『始隨芳草去，又逐落華回。』座云：『大似春意。』沙云：『也勝秋露滴芙蕖。』師云：『身心一如，物我同體。不用轉山河大地歸自己，亦不用將自己作山河大地。如珠發光，光還自照。一切時一切處，如何得恁麼見成受用去。還會麼？千峯勢到嶽邊止，萬波聲歸海上消。』」（CBETA 2022.Q3, T48, no. 2001, p. 51b2-10）。

第六章　結語

徐渭在〈畫百花卷與史甥，題曰漱老謔墨〉云：

「世間無事無三昧，老來戲謔塗花卉，藤長刺闊臂幾枯，三合茅柴不成醉，葫蘆依樣不勝揩，能如造化絕安排。不求形似求生韻、根撥皆吾五指栽。胡為乎？區區枝剪而葉裁，君莫猜！墨色淋漓雨撥開。」[1]

他亦常在其畫上題寫「老夫遊戲墨淋漓」，也常在書畫上題署：「戲筆」、「戲抹」、「戲作」、「戲謔塗」、「抹掃」、「墨謔」、「墨塗」、「墨三昧」、「遊戲三昧」、「信手拈來」、「信手掃來」…等等，表露出他對書畫的創作，在情感上、心態上，是任運自然、自由揮灑。他精通《金剛經》之「不住於相」、與《壇經》之「無相」，他亦通禪之「平常心是道」、「任運行三昧」、[2]「任運施為無不見性」[3]他將這些禪意、禪境融寫入他的水墨大寫意畫中。

[1] 參見：〈畫百花卷與史甥，題曰漱老謔墨〉，《徐渭集》一冊，頁：154。

[2] 參見：《法演禪師語錄》卷1，（CBETA 2022.Q3, T47, no. 1995, p. 654b 26）。

[3] 參見：《圓悟佛果禪師語錄》卷8，（CBETA 2022.Q3, T47, no. 1997, p. 751b19）。

徐渭是「青藤畫派」之鼻祖，他開展了中國近現代之「水墨大寫意畫派」，其畫吸取、繼承了唐宋之逸格文人畫及宋元之禪畫，脫胎換骨，不求形似但求神似、舍形悅影、水墨淋漓、洋溢出無限禪意。他的繪畫山水、人物、花鳥、竹石無所不包，而以寫意花卉最為出色，開創出一代之畫風，對明清乃至民國初年之畫壇影響極大。陳洪綬、[4] 清初四僧之八大山人、石濤、揚州八怪尤其是鄭板橋，以及清末民初之吳昌碩、齊白石，乃至於近現代之黃賓虹、張大千、徐悲鴻、潘天壽等一系列水墨畫大家，均深受徐渭畫風之影響，並對之讚嘆有加。吳昌碩嘗言：

> 「青藤畫，奇古放逸，不可一世，似其為人。想下筆時，
> 天地為之低昂，蚪龍失其夭矯，大似張旭、懷素草書得意
> 時也。不善學之，必失壽陵故步，一葡萄釀酒碧於煙，味
> 苦如今不值錢，悟出草書藤一束，人間何處問張顛？」[5]

鄭板橋甚至刻一枚印章：「青藤門下牛馬走」、[6] 齊白石恨不前生三百年，為之理紙磨墨。[7] 並有一詩曰：

> 「青藤雪个遠凡胎，

4　當崇禎皇帝任命他（陳洪綬）為專職宮廷畫家時，他拂袖而去，南歸紹興，隱居在徐渭留下的"青藤書屋"中。

5　參見：吳昌碩，《缶廬別存》〈自序〉。轉引自：王俊盛碩論，《徐渭大寫意畫風之研究》，頁：223-224。

6　有些文章誤書為：「青藤門下走狗」，甚至齊白石也誤以為如是，所以才有以下之詩云：「我欲九原為走狗」。

7　齊白石直到四十幾歲，才見到徐渭的真迹。看過之後他說：「青藤、雪个、大滌子之畫，能橫塗縱抹，余心極服之，恨不生前三百年，為諸君理紙磨墨，諸君不納，余于門外，餓而不去，亦快事也。」參見：《徐渭精品畫集》，頁：9。

　　老缶衰年別有才。

　　我欲九原為走狗，

　　三家門下轉輪來。」、[8]

　近現代之黃賓虹亦有詩曰：

「青藤白陽才不羈，

　繢（按：繪）事兼通文與詩。

　取神遺貌並千古，

　五百年下私淑之。」[9]

　張大千云：「八大山人早歲致力白陽，中年更刻意青藤，遂成一代宗師，良有以也。予畫從白陽、青藤入手。」[10]

　徐悲鴻言：「中國近世美術以何為始實至難言，若以一人之作風而論，則大膽縱橫特破常格者，為十六世紀山陰徐渭文長。」[11]

　潘天壽亦言：「三百年來第一人」、「涉比瀟灑、天趣燦發，可謂散僧入聖。」[12]

　繪畫作為一種創作藝術，其畫作不僅表達了畫者之審美意趣、

8　參見：袁寶林著，《徐渭》，中國巨匠美術週刊，頁：32。
9　參見：黃賓虹，《黃賓虹畫集》，頁：22。
10　參見：《張大千書畫集》，第六集，頁：69。轉引自：蘇月鴻碩論，《徐渭繪畫的創作背景及其風格研究》，頁：149。
11　參見：蘇月鴻碩論，《徐渭繪畫的創作背景及其風格研究》，頁：149。
12　參見：袁寶林著，《徐渭》，中國巨匠美術週刊，頁：32。

也蘊含著畫者之生命觀、宇宙觀。觀畫者在觀畫時,即是在解讀畫作、重塑畫境之時,兩者未必一定一致。一幅繪畫之具有禪意、禪境,一方面固然是來自是繪畫者,更重要的是觀畫者須獨具一隻眼──「禪眼」。周群、謝建華在《徐渭評傳》中云:

> 「對於花鳥、山水、木石、蟲魚,徐渭觀後都會浮想聯翩,聯繫人世諸情事,嘲弄戲謔,含譏帶諷,所以徐謂的畫不可以就畫論畫,他的畫是由情生境創作出來的。」[13]

李德仁亦云:

> 「(徐渭)畫物時,心中既有此意,筆下即有此神,形與神皆源之於立意,而出之於用筆用墨。徐渭的畫,一筆一墨,皆是形象,也皆是神氣,形與神是共於一體的。」[14]

因之,我們在觀徐渭的畫,須以「禪者之眼」、具「禪者之意」,來觀「畫中之禪境」。

徐渭認為「情之所鬱、必有所宣」,情感之醞釀、鬱勃,乃為文藝創作之根本。嘗言:「睹貌相悅,人之情也。悅則慕、慕則鬱、鬱而有所宣,則情散而事已;無所宣、或結而疹,否則或潛而必行其幽,是故聲之者宣之也。」[15]戲曲如是、詩如是、畫亦然。徐渭在其畫作中宣洩其情感,因其情真,故極具宣染力。高居翰云其:

[13] 參見:周群、謝建華,《徐渭評傳》,頁:443。
[14] 參見:李德仁,《徐渭》,頁:221。
[15] 參見:〈曲序〉,《徐渭集》二,頁:530-1。

「徐渭畫作表達的是心理上的舒發而非壓抑，這極可能是作畫效果的關鍵；畫家把創作當作是排除心中苦惱的管道，因此，繪畫對他而言，乃是治療而非病兆的象徵。觀者凝神重覽畫中所記錄的律動，心中所得到的反應，應是解放而非不快的感覺。」[16]

　　繪畫對徐渭來講，是一種對其坎坷之身世、不平之境遇的一個宣洩，宣洩之後則是一種「放下」、是一個平靜之「禪境」。

　　明末清初之文學家、藝品鑑賞家張岱[17]曾對徐渭之書畫藝術作評價：昔蘇軾言「味摩詰之詩，詩中有畫；觀摩詰之畫，畫中有詩。」余則謂「青藤之書，書中有畫；青藤之畫，畫中有書。」[18]筆者在此將以：徐渭之水墨大寫意畫乃是「以禪意入畫、以畫示禪境」作為本書之結語。

[16] 參見：高居翰，，《江岸送別　明代初期與中期繪畫（1368-1580）》，頁：179。

[17] 參見：法鼓人名規範資料庫。張岱（1597-1679），張元忭之重孫，張汝霖之孫，出生仕宦世家，少為富貴公子，精於茶藝鑑賞，明亡後不仕，入山著書以終。為明末清初文學家、史學家，最擅長散文，著有《瑯嬛文集》《陶庵夢憶》《西湖夢尋》《三不朽圖贊》《夜航船》《白洋潮》等。

[18] 參見：張岱，《陶庵夢憶》，頁：39。

參考文獻

一、經典、古籍

「中華電子佛典協會」（Chinese Buddhist Electronic Text Association, 簡稱 CBETA）電子佛典集成光碟，2022。

〔先秦〕莊周著，郭慶藩編，《莊子集釋》，台北：木鐸出版社，1983.09。

〔南朝齊〕謝赫撰，《古畫品錄》，收錄於《南朝唐五代人畫學論著》，台北：世界書局股份有限公司，2012.02。

〔唐〕王維著，〈山水訣〉，收錄入《歷代論畫名著彙編》，台北：世界書局股份有限公司，2011.12。

〔唐〕朱景玄著，《唐朝名畫錄》，收錄於《南朝唐五代人畫學論著》，台北：世界書局股份有限公司，2012。

〔唐〕李肇撰，《翰林志》，收錄於明刊本《歷代小史》之十二卷，台北：臺灣商務印書館股份有限公司，1969.03。

〔唐〕張彥遠著，《歷代名畫記》，收錄於《畫史叢書（一）》，台北：文史哲出版社，1974。

〔五代〕荊浩著，《筆法記》，收錄於《南朝唐五代人畫學論著》，台北：世界書局股份有限公司，2012。

〔北宋〕沈括著，王驤注，《夢溪筆談注》，鎮江：江蘇大學出版社2011。

〔北宋〕周敦頤著，譚松林，尹紅整理，《周敦頤集》，長沙：岳麓書社，2002。

〔北宋〕黃休復著，《益州名畫錄》，收錄於《畫史叢書（三）》台北：文史哲出版社，1974。

〔北宋〕歐陽修撰，《歐陽修全集》，北京：中國書店，1986。

〔北宋〕蘇軾著，王松齡點校，《東坡志林》，台北：中華書局，1981。

〔北宋〕蘇軾著，周裕鍇等主編，《蘇軾全集校注》，石家莊：河北人民出版社，2010。

〔南宋〕趙希鵠，《洞天清錄》，收錄於《欽定四庫全書 · 子部 · 雜家類》，台北：臺灣商務印書館，1979。

〔元〕倪瓚著，《清閟閣全集》，收錄於《文淵閣四庫全書》，台北：商務出版股份有限公司，1983。

〔元〕夏文彥著，《圖繪寶鑑》，收錄於《元人畫學論著、六如畫譜》台北：世界書局，2011。

〔元〕湯垕著，《畫鑑》，收錄於《歷代論畫名著彙編》，台北：世界書局，2011。

〔明〕朱謀垔著，《畫史會要》，收錄於王雲五主編，《四庫全書珍本，二集》，台北：臺灣商務印書館股份有限公司。

〔明〕沈德符著，《萬曆野獲篇》，北京：新華書店，1998.06。

〔明〕徐渭著，《徐渭集》，北京：中華書局，1999。

〔明〕袁宏道著，《袁中郎全集》，台北：偉文圖書出版社，1976。

〔明〕張岱著，《陶庵夢憶》，台北：金楓印行出版社，1986。

〔明〕董其昌著，《畫禪室隨筆》，屠友祥校注，南京：江蘇教育出版社，2005.10。

〔清〕吳昌碩著，《缶廬別存》，上海：上海古籍出版社，2010.12。

〔清〕張廷玉等撰，《明史》，台北：臺灣商務印書館股份有限公司，2010.12。

〔清〕聖祖御制，《全唐詩》，北京：中華書局，1960.04。

二、專書著作

王國維，滕咸惠校注，《人間詞話》，濟南：齊魯書社，1981。

李祥林、李馨編，《中國書畫名家畫語圖解》，北京：中國人民大學出版社，2005。

李德仁著，《徐渭》，長春：吉林美術出版社，1996。

周群、謝建華著，《徐渭評傳》，南京：南京大學出版社，2006.07。

邵捷著，《書藝珍品賞析　徐渭》‧台北：石頭出版股份有限公司，2005.02。

袁寶林著，《徐渭》，中國巨匠美術周刊，台北：錦繡出版事業有限公司，1996.07.06。

高居翰著，《江岸送別　明代初期與中期繪畫（1368-1580）》，夏春梅等譯。台北：石頭出版股份有限公司，2013。

張孝裕著，《徐渭研究》，高雄：學海出版社，2016.12。

張春記著，《書藝珍品賞析　陳淳》，台北：石頭出版股份有限公司，2005.12.05。

梁一成著，《徐渭的文學與藝術》，新北板橋：藝文印書館，1977.01。

陳傳席著，《中國繪畫理論史》，台北：三民書局，2018。

黃仁宇著，《萬曆十五年》，新北汐止：台灣食貨出版社，1995.05。

黃河濤著，《禪與中國藝術精神的嬗變》，北京：商務印書館國際有限公司，1995。

黃賓虹，《黃賓虹畫集》，上海：人民美術出版社，1990。

黎東方著，《細說明朝》，台北：傳記文學出版社，1983.12。

薄松年主編，《中國藝術史》，台北：聯經出版股份有限公司，2006。

蘇東天著，《徐渭書畫藝術》，天津：人民美術出版社，1991.07。

蘇原裕著，《因陀羅禪畫的研究——以寒山拾得繪畫為核心》，台北：致出版出版社，2020.11。

釋聖嚴著，《明末中國佛教之研究》，台北：臺灣學生書局，1988.11。

〔日〕久松真一著，《禪と美術》，京都：思文閣株式會社，1977。

〔日〕東京國立博物館監修，《宋元の繪畫》，東京：東京國立博物館，1962。

三、論文、網路資源

王俊盛碩論，《徐渭大寫意畫風之研究》，臺灣藝術大學，2004.06。

吳金蓮碩論，《徐渭的書畫藝術研究》，高雄師範大學，2017.07。

李佳玲碩論，《徐渭與晚明文人畫之個性解放取向》，新竹教育大學，2013.07。

辛立松碩論，《論徐渭狂性美學》，南京師範大學，2011.04。

許郁真碩論，《徐渭及其佛教文學》，台南大學，2010.11。

劉昇典碩論，《寫意花卉的典範與轉折——以臺北國立故宮博物院藏徐渭〈花竹圖〉為中心》，臺灣大學，2016.07。

蘇月鴻碩論，《徐渭繪畫的創作背景及其風格研究》，文化大學，1999.12。

孫明道博論，《布衣與簪裾——科舉下的徐渭與董其昌畫風》，中國藝術研究院，2013.09。

徐瑞香著，〈徐渭題畫作品中別號與閒章義涵初探—兼探款署「金罍」與鈐印「金畾」〉，國立中央大學文學院，《人文學報》第三十期（95.12），頁：83-137。

劉尊舉著，〈真我．破體．擺落姿態：徐渭散文的文體創格〉，《文學遺產》第一期，2019。

蘇原裕著，〈試論宋元時期禪畫的特質〉，《中華佛學研究》第二十期，2019.12，頁：187-219。

〔日〕島田 修二郎著，〈日觀と葡萄〉，《美術研究》，337號，1987.02.28。

〔北宋〕惠洪覺範著，《冷齋夜話》卷四。，中國哲學書電子化計劃網站 https://ctext.org/wiki.pl?if=gb&res=438150&searchu=%E7%95%AB%E9%9B%AA%E4%B8%AD%E8%8A%AD%E8%95%89。2022.07.23 點擊。

〔元〕莊肅著，《畫繼補遺》，中國哲學書電子化計劃網站 https://ctext.org/wiki.pl?if=gb&chapter=924100&searchu=%E7%89%A7%E6%BA%AA AA　2022.08.08 點擊。

〔明〕王畿，教育百科網站，https://pedia.cloud.edu.tw/Entry/Detail/?title=%E7%8E%8B%E7%95%BF。2022.07.30 點擊。

〔明〕沈德符著，《萬曆野獲篇》中國哲學書電子化計劃網站 https://ctext.org/searchbooks.pl?if=gb&author=%E6%B2%88%E5%BE%B7%E7%AC%A6，2022.08.08 點擊。

〔明〕季本，教育百科網站，https://www.easyatm.com.tw/wiki/%E5%AD%A3%E6%9C%AC。2022.07.30 點擊。

〔明〕錢楩，聯盟百科網站，https://zh.unionpedia.org/i/%E9%8C%A2%E6%A5%A9。2022.07.30. 點擊。

法鼓，《人名規範檢索》，http://authority.dila.edu.tw/person/，2022。

四、引用圖像

《徐渭精品畫集》，天津：天津人民美術出版社，2000.01。

北京故宮博物院編，《徐渭書畫全集》《繪畫卷》壹，北京：故宮出版社，2015.10。

吳南忻碩論，《徐渭傳世繪畫作品中題跋之詮釋》，東海大學，2007.07。

妙虛法師、孫恩揚著，《禪畫研究》，北京：人民美術出版社，2015.01。

李佳玲碩論，《徐渭與晚明文人畫之個性解放取向》，新竹教育大學，2013.07。

邵捷著，《書藝珍品賞析　徐渭》，台北：石頭出版股份有限公司，

2005.02。

徐渭著，《徐渭集》一，北京：中華書局，1999。

浙江大學中國古代書畫研究中心編，《明畫全集》第十卷，〈徐渭〉，杭州，浙江大學出版社，2018.10。

袁寶林著，《徐渭》，中國巨匠美術周刊，台北：錦繡出版事業有限公司，1996.07.06。

張春記著，《書藝珍品賞析　陳淳》，台北：石頭出版股份有限公司，2005.12.05。

劉樸、廣健、黃茂蓉編，《徐渭石濤　花鳥畫風》，重慶：重慶出版社，1995.09。

〔日〕東京國立博物館監修，《宋元の繪畫》，東京：東京國立博物館，1962。

〔日〕講談社編，《水墨美術大系》第三卷，戶田禎佑，《牧谿・玉澗》，1976。

附錄

附錄一：〈徐文長集序〉 公安袁宏道撰

　　余少時，過里肆中，見北雜劇有四聲猿，意氣豪達，與近時書生所演傳奇絕異，題曰天池生，疑為元人作。後適越，見人家單幅上有署田水月者，強心鐵骨，與夫一種磊塊不平之氣，字畫之中，宛宛可見，意甚駭之，而不知田水月為何人。一夕，坐陶編修樓，隨意抽架上書，得闕編詩一帙，惡楮毛書、煙煤敗黑、微有字形，稍就燈間讀之，讀未數首，不覺驚躍，急呼石簣：「闕編何人作者？今耶？古耶？」石簣曰：「此余鄉先輩徐天池先生書也。先生名渭，字文長，嘉隆間人。前五、六年方卒。今卷軸題額上，有田水月者，即其人也。」余始悟前後所疑，皆即文長一人。又當詩道荒穢之時，獲此奇秘，如魘得醒。兩人躍起，燈影下讀復叫、叫復讀，僮僕睡者皆驚起。余自是或向人、或作書，皆首稱文長先生。有來看余者，即出詩與之讀，一時名公巨匠，浸浸知嚮慕云。

　　文長為山陰秀才，大試輒不利。豪蕩不羈，總督胡梅林公知之，聘為幕客。文長與胡公約：若欲客某者，當具賓禮，非時輒得出入。胡公皆許之；文長乃葛衣烏巾，長揖就坐。縱譚天下事，旁若無人。胡公大喜，是時公督戎邊兵，威振東南。介冑之士，

115

膝語蛇行，不敢舉頭，而文長以部下一諸生傲之，信心而行、恣臆譚謔，了無忌憚。會得白鹿，屬文長代作表。表上，永陵喜甚，公以是益重之。一切疏記，皆出其手。文長自負才略，好奇計、譚兵多中。凡公所以餌汪、徐諸虜者，皆密相議然後行。嘗飲一酒樓，有數健兒亦飲其下，不肯留錢。文長密以數字馳公，公立命縛健兒至麾下，皆斬之，一軍股慄。有沙門負貲而穢，酒間偶言於公，公後以他事杖殺之。其信任多此類；胡公既憐文長之才，哀其數困。時方省試，凡入簾者，公密屬曰：「徐子天下才，若在本房，幸勿脫失。」皆曰：「如命。」一知縣以他羈後至，至期方謁，公偶忘屬，卷適在其房，遂不偶。

　　文長既已不得志於有司，遂乃放浪曲蘗，恣情山水。走齊魯燕趙之地，窮覽朔漠，其所見山奔海立、沙起雲行、風鳴樹偃、幽谷大都、人物魚鳥，一切可驚可愕之狀，一一皆達之於詩。其胸中，又有一段不可磨滅之氣，英雄失路、托足無門之悲。故其為詩如嗔如笑、如水鳴峽、如種出土、如寡婦之夜哭，羈人之寒起。當其放意，平疇千里。偶爾幽峭，鬼語秋墳。文長眼空千古，獨立一時。當時所謂達官貴人、騷士墨客，文長皆叱而奴之，恥不與交。故其名不出於越，悲夫！一日飲其鄉大夫家，鄉大夫指筵上一小物求賦，陰令童僕續紙丈餘，進，欲以苦之。文長援筆立成，竟滿其紙。氣韻逈逸、物無遁情，一座大驚。

　　文長喜作書，筆意奔放如其詩，蒼勁中姿媚躍出。予不能書，而謬謂文長書，決當在王雅宜、文徵仲之上。不論書法而論書神，先生者，誠八法之散聖、字林之俠客也。間以其餘，旁溢為花草竹石，皆超逸有致。卒以疑殺其繼室，下獄論死。張陽和力解，乃得出，既出倔強如初。晚年憤益深，佯狂益甚。顯者至門，皆拒不納，當道官至，求一字不可得。時攜錢至酒肆，呼下隸與飲。或自持斧擊破其頭，血流被面，頭骨皆折，揉之有聲。或槌其囊，

或以利錐錐其兩耳，深入寸餘，竟不得死。

石簣言：「晚歲詩文益奇，無刻本，集藏於家。」余所見者，徐文長集、闕編二種而已。然文長竟以不得志於時，抱憤而卒。石公曰：「先生數奇不已，遂為狂疾，狂疾不已，遂為囹圄。」古今文人牢騷困苦，未有若先生者也。雖然胡公間世豪傑，永陵英主，幕中禮數異等，是胡公知有先生矣。表上人主悅，是人主知有先生矣，獨身未貴耳。先生詩文倔起，一掃近代蕪穢之習。百世而下，自有定論，胡為不遇哉。梅客生嘗寄余書曰：「文長吾老友，病奇於人、人奇於詩、詩奇於字、字奇於文、文奇於畫。」余謂：「文長無之而不奇者也，無之而不奇，斯無之而不奇也哉！悲夫！」。

（轉錄自：《徐渭集》四，〈附錄〉，頁：1342-1344。）

附錄二：〈徐文長集序〉　同郡陶望齡撰

徐渭字文長，山陰人。幼孤，性絕警敏，九歲能屬文。年十餘，仿揚雄〈解嘲〉作〈釋毀〉。二十為邑諸生，試屢售。胡少保宗憲總督浙江，或薦渭善古文詞者，招致幕府筭書記。時方獲白鹿海上，表以獻。表成，召渭視之，渭覽罷瞠視不答。胡公曰：「生有不足耶？試為之。」退具藁進，公故豪武，不甚能別識。乃寫為兩函，戒使者以視所善諸學士，董公玢等，謂孰佳者即上之。至都諸學士見之，果賞渭作。表進，上大嘉悅其文。旬月間，遍誦人口。公以是始重渭，寵禮獨甚。

時都御史武進唐公順之，以古文負重名。胡公嘗袖出渭所代，

謬之曰：「公謂予文若何？」唐公驚曰：「此文殆輩吾！」後又出他人文，唐公曰：「向固謂非公作，然其人誰耶？願一見之。」公乃呼渭偕飲，唐公深獎嘆，與結驩而去。歸安茅副使坤，時游於軍府，素重唐公。嘗大酒會，文士畢集，胡公又隱渭文語曰：「能識是為誰筆乎？」茅公讀未半，遽曰：「此非吾荊川必不能。」胡公笑謂渭：「茅公雅意師荊川，今北面於子矣！」茅公慚惋面赤，勉卒讀，謬曰：「惜後不逮耳。」其為名輩所賞服如此。

渭性通脫，多與群少年昵飲市肆，幕中有急需，召渭不得，夜深開戟門以待之。偵者得狀報曰：「徐秀才方大醉，嘷囂不可致也。」公聞反稱甚善。時督府勢嚴重，文武將吏庭見懼誅責，無敢仰者，而渭戴敝烏巾、衣白布澣衣，直闖門入，示無忌諱，公常優容之。而渭亦矯節自好，無所顧請。然性豪恣，間或藉氣勢以酬所不快，人亦畏而怨焉。及宗憲被逮，渭慮禍及，遂發狂，引巨錐剚耳，刺深數寸，流血幾殆。又以椎擊腎囊，碎之，不死。渭為人猜而妒，妻死，後有所娶，輒以嫌棄。至是又擊殺其後婦，遂坐法繫獄中，憤懣欲自決，為文自銘其墓曰：「山陰徐渭者，少慕古文詞，及長益力。既而有慕於道，往從前長沙守季先生究王氏宗旨，謂道類禪，又去扣於禪，久之，人稍許之，然文與道終兩無得也。賤而惰且直，故憚貴交似傲，與眾處不洀，袒裸似玩。人或病之，然傲與玩，亦終兩不得其情也。」舉於鄉者八，而不一售。傭數椽、儲瓶粟者，十年。一旦客於幕府，典文章，數赴而數辭，投筆出門，人爭愚而危之，而己深以為安。其後公愈折節，等布衣，留者兩期，贈金以數百計，人爭榮而安之，而己深以為危。至是忽自覓死，人曰：「渭文士，且操潔，可無死。不知古文士，以入幕操潔，而死者眾矣，乃渭則自死，孰與人死之。渭為人，度於義無所關時，輒疏縱不為儒縛，一涉義所否，雖斷頭不可奪。故其死也，親莫制、友莫解焉。平生有過不肯掩，

有不知恥以為知，斯言蓋不妄者。」其自名如此，然卒以援者力獲免。

既出獄，縱游金陵，北客於上谷，居京師者數年。獄事之解，張宮諭元忭力為多。渭心德之，館其舍旁甚驩好。然性縱誕，而所與處者頗引禮法，久之心不樂。時大言曰：「吾殺人當死，頸一茹刃耳。今乃碎磔吾肉！」遂病發棄歸。既歸，病時作時止。日閉門與狎者數人飲噱，而深惡諸富貴人。自郡守丞以下，求與見者皆不得也。嘗有詣者，伺便排戶半入，渭遽手拒扉，口應曰：「某不在。」人多以是怪恨之。晚絕穀食者十餘歲，人問何居？曰：「吾噉之久，偶厭不食耳，無他也。」尤不事生業，客幕時，有饋之絨十許匹者，遂大制衣被，下及所嬖私褻之服，靡不備者，一日都盡。及老貧甚，鬻手自給。然人操金請詩文書繪者，值其稍裕，即百方不得，遇窘時，乃肯為之。所受物人人題識，必償己乃以給費。不即餒餓，不妄用也。有書數千卷，後斥賣殆盡。籌莞破弊，不能再易，至藉藁寢，年七十三卒。

渭為諸生時，提學副使薛公應旂，閱所試論異之，置第一，判牘尾曰：「句句鬼語，李長吉之流也。」及被遇胡公，值比歲，公思為渭，地諸簾官入謁，屬之曰：「徐渭異才也，諸君校士而得渭者，吾為報之。」時，胡公權震天下，所出口無不欲爭得以媚者，而偶一令晚謁，其人貢士也，公心輕之，忘不與語。及試，渭牘適屬令。事將竣，諸人乃大索獲之，則彈擲遍紙矣。人以是嘆渭無命，而服薛公知人焉。

渭於行草書，尤精奇偉傑。嘗言：「吾書第一、詩二、文三、畫四，識者許之。」其論書主於運筆，大槩昉諸米氏云。所著文長集、闕篇、櫻桃館集各若干卷，今合刻之。注《莊子內篇》、《參同契》、《黃帝素問》、《郭璞葬書》各若干卷，《四書解》、《首楞嚴經解》各數篇，皆有新意。

　　渭父鏓以龍里衛戍籍，領貴州鄉薦。始至龍里也，土人嘩之，鏓以教讀自晦。授童子孝經，故謬其讀。土人笑曰：「是不足逐也。」已而得薦，仕至夔州府同知。渭貌修偉肥白，音朗然如唳鶴，常中夜呼嘯，有群鶴應焉。二子曰：枚、枳。

　　陶望齡曰：「越之文士著名者，前惟陸務觀（按：陸游）最善，後則文長，自古業盛行，操翰者羞言唐宋。知務觀者鮮矣，況文長乎。文長負才，性不能謹飭節目。然蹟其初終，蓋有處士之氣，其詩與文亦然。雖未免瑕纇，咸以成其為文長者而已。中被詬辱，老而病廢，名不出於鄉黨。然其才力所詣，質諸古人，傳於來禩，有必不可廢者。秋潦縮，原泉見，彼瀀喧氾溢者，須臾耳，安能與文長道修短哉。文長沒數載，有楚人袁宏道中郎者，來會稽，於望齡齋中見所刻初集，稱為奇絕，謂有明一人，聞者駭之。若中郎者，其亦渭之桓譚乎！」

　　　　（轉錄自：《徐渭集》四，〈附錄〉，頁：1339-1341。）

附錄三：〈自為墓誌銘〉

　　山陰徐渭者，少知慕古文詞，及長益力。既而有慕於道，往從長沙公究王氏宗，謂道類禪，又去扣於禪，久之，人稍許之，然文與道終兩無得也。賤而懶且直，故憚貴交似傲，與眾處不浼，袒裼似玩，人多病之，然傲與玩，亦終兩不得其情也。生九歲，已能習為干祿文字，曠棄者十餘年，及悔學，又志迂闊，務博綜，取經史諸家，雖瑣至稗小，妄意窮極，每一思廢寢食，覽則圖譜滿席間。故今齒垂四十五矣，籍於學宮者二十有六年，食於二十

人中者十有三年，舉於鄉者八而不一售，人且爭笑之，而己不為動，洋洋居窮巷，僦數椽儲瓶粟者十年。

一旦為少保胡公羅致幕府，典文章，數赴而數辭，投筆出門。使折簡以招，臥不起，人爭愚而危之，而己深以為安。其後公愈折節，等布衣，留者蓋兩期，贈金以數百計，食魚而居廬，人爭榮而安之，而己深以為危。至是，忽自覓死。人謂渭文士，且操潔，可無死。不知古文士以入幕操潔而死者眾矣，乃渭則自死，孰與人死之。渭為人度於義無所關時，輒疏縱不為儒縛。一涉義所否，干恥詬，介穢廉，雖斷頭不可奪。故其死也，親莫制，友莫解焉。尤不善治生，死之日，至無以葬，獨餘書數千卷，浮罄二，研劍圖畫數，其所著詩若干、文若干篇而已。劍畫先托市於鄉人某，遺命促之以資葬，著稿先為友人某持去。

渭嘗曰：余讀旁書，自謂別有得於《首楞嚴》、《莊周》、《列禦寇》，若《黃帝素問》諸編，僦假以歲月，更用繹紬，當盡斥諸註者繆戾，標其旨以示後人。而於素問一書，尤自信而深奇。將以比歲昏子婦，遂以母養付之，得盡遊名山，起僵僕，逃外物，而今已矣。渭有過不肯掩，有不知恥以為知，斯言蓋不妄者。

初字文清，改文長。生正德辛巳二月四日，夔州府同知諱鏓庶子也。生百日而公卒，養於嫡母苗宜人者十有四年，而夫人卒，依於伯兄諱淮者六年。為嘉靖庚子，始籍於學。試於鄉，蹶。贅於潘，婦翁簿也，地屬廣陽江。隨之客嶺外者二年。歸又二年，夏，伯兄死，冬，訟失其死業。又一年冬，潘死。明年秋，出僦居，始立學。又十年冬，客於幕，凡五年罷。又四年而死，為嘉靖乙丑某月日。男子二：潘出，曰枚；繼出，曰枳，纔四歲。其祖系散見先公大人志中，不書。葬之所，為山陰木柵，其日月不知也，亦不書。

銘曰：

杍全嬰，疾完亮，可以無死，死傷諒。就繫固，允收邕，可以無生，生何憑。畏溺而投旱嗤渭，既髡而刺遲憐融。孔微服，箕佯狂，三復蒸民，愧彼既明。

（轉錄自：《徐文長三集》二十六卷〈自為墓誌銘〉；

《徐渭集》二，頁：638-640。）

附錄四：自作〈畸譜〉

渭生觀橋大乘庵東，時正德十六年，年為辛巳，二月，月為辛卯，四日，日為丁亥，時為甲辰，是年五月望，渭生百日矣，先考卒。

二歲。

三歲。

四歲。十三嫂楊死，能迎送吊客。

五歲。

六歲。入小學。書一授數百字，不再目，立誦師所。

七歲。

八歲。稍解經義。師陸先生，名如岡，字文望，教為時文。塾中群弟子試朔望，渭文滿二三艸而後入早飯。師奇之，批文云：「昔人稱十歲善屬文，子方八歲，校之不尤難乎？噫！是先人之慶也，是徐門之光也！所謂謝家之寶樹者，非子也耶？」府諸學官三先生陶曾蔚聞之，令兄潞引見，（潞，渭兄也，時為府學生。）各有贈。

九歲。

十歲。考未亡時，分予僮奴婦及其兒子共四人，夜並逃。知山陰者為鳳陽劉公昺，十四兄潞引我往告奴。劉一見，謬賞其姿曰：「童年幾何？今學做些什麼？」潞曰：「亦能舉業文字兩年矣。」劉更奇之，命題曰：「居其所而眾星共之」，公理告書不二十紙，文不艸而竟。公讀至「天不言而星之共之，非天諄諄以命之共也。」云云，對股「星亦不言而眾星共之，非眾星諄諄然以約之共也」云云，大賞之，取佳札兔管，令送童子歸。且問渭「童子何師？」曰：「姓王，名政。」「教女作文，教讀何書？」曰：「讀程文。」公取卷餘紙批曰：「小子能識文義，且能措詞，可喜可喜；為其師者，當善教之，務在多讀古書，期於大成，勿徒爛記程文而已。」

苗宜人，渭嫡也。教愛渭世所未有也，渭百其身莫報也。然是年似奪生我者，乃記憶耳，不知是是年否？

十一歲。

十二歲。似十三兄淮歸自四川，繼娶奚氏。

十三歲。似十四兄潞往貴州。

十四歲。苗宜人卒，病漸劇時，渭私磕頭，不知血，請以身代，請醫，路卜人語，以識語惡，不食三日。嫂憐渭，好語之，稍粥。宜人竟不起。是年兄淮歸自燕，宜人訃遲，妨兄潞丁酉貴州之科。

十五歲。

十六歲。

十七歲。

十八歲。

十九歲。

二十歲。庚子，渭進山陰學諸生，得應鄉科，歸聘潘女。秋八月，潞卒於貴州。冬，婦翁得主陽江縣簿，攜予偕。

二十一歲。寓陽江。夏六月，婚。得潞兄訃。秋，兄淮至陽江，余隨之歸，寓廣省久。冬，始抵玉山，歲除矣。改春大雪，往嶽廟看綠萼梅，詩二首，刻文略。

二十二歲。夏，復往陽江，冬復歸。

二十三歲。科癸卯，北，始一遷居俞家舍。冬，婦翁以代覲，歸自陽江，不過家。予仍贅其家塔子橋。

二十四歲。婦翁自覲得罷歸，買東雙橋姚百戶屋。

二十五歲。三月八日之巳，枚兒生。是年，兄淮卒。冬，有毛氏遷屋之變，貲悉空。

二十六歲。科丙午，北。婦潘死。十月八日寅也。喪畢，赴太倉州，失遇而返。

二十七歲。丁未。

二十八歲。自潘遷寓一枝堂，師季長沙公。諱本

二十九歲。己酉科，北。始幸迎母以養，買杭女胡奉之，劣。

三十歲。賣胡，胡氏訟，幾困而抑之。

三十一歲。寓杭瑪瑙寺，湖州人潘某之借讀所，伴其讀，飯我兩月。後余稍負之，悔。

三十二歲。應壬子科。時督浙學者薛公，諱應旂，閱余卷，偶第一，得廩科。後北。初夏赴歸安，潘友招，圖繼我耦，後先以三女，余三忤之，上文云悔，悔是也。是時移居目連巷，與丁子範模同門。

三十三歲。

三十四歲。

三十五歲。乙卯。阮公諱鶚視學，以第二應科，復北。

三十六歲。

三十七歲。季冬，赴胡幕作四六啟京貴人，作罷便辭歸。

三十八歲。孟春之三日，幕再招。時獲白鹿二，先冬得牝，

是夏得牡，令艸兩表以獻。科戊午，復北，冬遷住塔子橋。

三十九歲。徙師子街。夏，入贅杭之王，劣甚。始被詒而誤，秋，絕之，至今恨不已。

四十歲。聘張。

四十一歲。娶張。應辛酉科，復北。自此祟漸赫赫，予奔應不暇，與科長別矣。

四十二歲。隨幕之崇安，再入武夷，至衢，入爛柯山。冬，枳生，為壬戌十一月四日酉。未幾幕被逮。

四十三歲。移居酬字堂。冬，赴李氏招入京。

四十四歲。仲春，辭李氏歸。秋，李聲怖我復入。盡歸其聘，不內以苦之。蓋聘之銀為兩，滿六十，出李之門人杭查氏。予始聞怖，持以內查，查不內，故持以此歸李，李復不內，故曰苦之。是歲甲子，當科，而以是故奪。後竟廢考，上文曰長別者是也。

四十五歲。病易。丁割其耳，冬稍瘳。

四十六歲。易復，殺張下獄。隆慶元年丁卯。

四十七歲。獄。

四十八歲。獄。生母卒，出喪事。

四十九歲。獄。

五十歲。獄。

五十一歲。獄。

五十二歲。獄。萬曆元年癸酉。

五十三歲。除，釋某歸，飲於吳。明日元旦，拜張座。

五十四歲。張父死。仲冬念二日，入五泄。

五十五歲。得兆信云，准釋。秋，往游天目，寓杭，為何老作春祠碑。遂走南京，縱觀諸名勝。

五十六歲。孟夏，赴宣撫吳幕招，是年為丙子。

五十七歲。春，歸自宣府，寓北京。病，仲秋始歸越。枚劫

客囊，至召外寇。

五十八歲。春，某者起。孟夏，擬至徽吊幕，至嚴，祟見，歸復病易。

五十九歲。稍瘳。李子遂諱有秋至自建陽，悅而起。秋，勞韓吳二賢改葬先考姚兩室人，而未及兩兄嫂，至今以為缺事。

六十歲。赴某招，至京，是年為庚辰。

六十一歲。是年為辛巳，予周一甲子矣。諸祟兆復紛，復病易，不穀食。

六十二歲。枚至自家，歸，仍居目連巷金氏典舍。冬，枚決析居。予與枳徙范氏舍，枚附其妻葉家。

六十三歲。

六十四歲。

六十五歲。

六十六歲。季春，枳贅王。冬，枳徙我自范并寓王。

六十七歲。

六十八歲。枳往邊投李帥。仲春，枚徙我居後衙池王家。孟夏，我仍歸王。

六十九歲。冬，十一月，枳復之李帥。

七十歲。

七十一歲。合家並居王。

七十二歲。亦居王。

七十三歲。居王。

紀師

余所師者凡十五位：

六歲時管士顏先生。

陳孔和先生。

上虞朱先生，短處，亡其名字。

趙邦肅先生。

陸文望先生，經師。

余貴張先生，短處。

馬艸崖先生，短處。

馬白峰先生，三四月。

晚菴謝先生，字天和。

金天寵先生，短處。

鄭時美先生。

張松溪先生，短處。

汪青湖先生，乃蕭靜菴先生特介之，令某從習舉業，不專。

季彭山先生，終其身而不習舉業。

朱、張、二馬、金皆短侍，而尤短者朱也，居上虞後，不及一面矣。張不過數日，罷去，住遠村，後亦不及一面。汪先生命題作文，持往數次閱而已。廿七八歲，始師事季先生，稍覺有進。前此過空二十年，悔無及矣。

師類

王先生畿，正德巳卯十四年舉人，不赴會試；至嘉靖丙戌五年，會試中進士，不廷試；至嘉靖十一年，壬辰始廷試。

蕭先生鳴鳳，弘治十七年甲子解元，正德九年甲戌進士，嘉靖八年己丑鄭守漳，故歸自東府，余始見之。

季先生諱本，弘治十七年甲子春秋魁，正德十二年丁丑進士，嘉靖廿六年丁未，渭始師事先生。

錢翁梗，解嘉靖四年乙酉，五年丙戌成進士。與之處，似嘉靖癸卯，余年二十三四間。

武進唐公順之，鄉戊子，會己丑，號荊川。

紀恩

嫡母苗。

張氏父子。太僕殿撰

績溪胡司馬。少保

紀知

蕭公鳴鳳。

季先生本。

錢翁梗。

何公鰲。

異縣唐先生順之。

鳳陽劉公知山陰者昺。

建陽李子遂有秋。

朱子號卦州孔陽。

王先生慎中，弟某中。

陳山人海樵崔。

蕭友女臣栩。

周丈允大沛。

柳丈彬仲文。

吳丈文明鳳晹。

沈丈純甫鍊。

汪先生應軫。

何公鰲。先舅某與季師過杭，何謫參議歸，住西興驛。夜飲，師出代白瀋書，讀之，曰：「西漢文字也，好如蕭子雝。」

唐先生順之之稱不容口，無問時古，無不嘖嘖，甚至有不可舉以自鳴者。

沈光祿鍊謂毛海潮曰：「自某某以後若干年矣，不見有此人。

關起城門，只有這一個。」

汪先生軫簡婿不果，至從臾馮天成。

初學於管先生，字士顏，即讀唐詩「雞鳴紫陌曙光寒」。

王廬山先生，名政，字本仁。十四歲從之，兩三年。先生善琴，便學琴。止教一曲顏回，便自會打譜，一月得廿二曲，即自譜前赤壁賦一曲。然十二三時，學琴於陳良器鄉老。

十五六時，學劍於彭如醉名應時者，俱不成。

八歲學時文於陸文望先生。

原載於徐文長逸稿

（轉錄於《補編》〈畸譜〉，《徐渭集》四，頁：1325-1335。）

附錄五：〈青藤書屋八景圖記〉

「吾年十歲植青藤，

　吾今稀年花甲藤，

　容圖壽藤壽吾壽，

　他年吾去不朽藤。」（自畫像題詩）

「正德辛卯，吾年十歲，手植青藤一本於天池之旁，迄今萬曆庚寅，吾年政（正）七十矣；此藤亦六十年之物。流光荏苒，兩鬢如霜，是藤大若虬松，綠蔭如蓋，合作此圖，壽藤亦壽吾也。」（題證）

　　予卜居山陰縣志南觀巷西里，即幼年讀書處也。手樹青藤一本於天池之旁，言其居曰青藤書屋，自號青藤道士，題曰瀨藤阿。藤下天池方十尺，通泉，深不可測，水旱不涸，若有神異，言曰天漢分源。池北橫一小平橋，下承以方柱，予書砥柱中流橋上，覆以亭，左右石柱聯曰「一池金玉時時化，滿眼青黃色色真」。左右疊石若巖洞，題曰「自在巖」。築一書樓，可望臥龍、香爐諸峰，予題有「別名須教知（智），書戶孕江山」之句，遂名其樓曰「孕山」。舫額「渾如舟」三字，蓋取予「畫」詩中「身世渾如泊海舟」之意。舫之左有斗室，名曰「柿葉居」。其後即「櫻桃館」。少保公屬作「鎮海樓賦」，賜我白銀百有二十為「秀才廬」，予以此款做築室資，額曰「酬字堂」。今做〈青藤書屋八景圖〉，因略誌數言而為之記。

　　　　（錄自中國古代十大畫家一書，一九六二年香港版）。
　　　　（轉錄自：梁一成，《徐渭的文學與藝術》，頁：167-168。）

國家圖書館出版品預行編目

徐渭：禪眼觀青藤大寫意畫/蘇原裕著. -- 臺北
市：致出版, 2022.12
　　面；　公分
　　ISBN 978-986-5573-47-8(平裝)

1.CST: 水墨畫 2.CST: 畫冊

945.6　　　　　　　　　　　　111018166

徐渭
──禪眼觀青藤大寫意畫

作　　者／蘇原裕
出版策劃／致出版
製作銷售／秀威資訊科技股份有限公司
　　　　　114 台北市內湖區瑞光路76巷69號2樓
　　　　　電話：+886-2-2796-3638
　　　　　傳真：+886-2-2796-1377
網路訂購／秀威書店：https://store.showwe.tw
　　　　　博客來網路書店：https://www.books.com.tw
　　　　　三民網路書店：https://www.m.sanmin.com.tw
　　　　　讀冊生活：https://www.taaze.tw

出版日期／2022年12月　　定價／300元

致 出 版
向出版者致敬